U0094214

观看绘画

| 克拉克艺术史文集 |

［英国］肯尼斯·克拉克　著

高薪　译

Looking at Pictures

Kenneth Clark

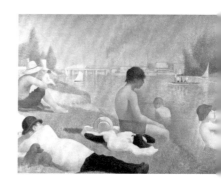

译林出版社

图书在版编目(CIP) 数据

观看绘画 /（英）肯尼斯·克拉克 (Kenneth Clark) 著；高薪译 . —南京：译林出版社，
2021.11
（克拉克艺术史文集）
书名原文：Looking at Pictures
ISBN 978-7-5447-8796-3

I.①观… II.①肯… ②高… III.①绘画－鉴赏－世界 IV.①J205.1

中国版本图书馆 CIP 数据核字(2021) 第 155342 号

著作权合同登记号　图字：10-2016-174 号

观看绘画　[英国]肯尼斯·克拉克／著　高　薪／译

责任编辑　陆晨希
装帧设计　周伟伟
校　　对　蒋　燕
责任印制　单　莉

原文出版　John Murray, 1972
出版发行　译林出版社
地　　址　南京市湖南路 1 号 A 楼
邮　　箱　yilin@yilin.com
网　　址　www.yilin.com
市场热线　025-86633278
排　　版　南京展望文化发展有限公司
印　　刷　合肥精艺印刷有限公司
开　　本　880 毫米 × 1230 毫米 1/32
印　　张　8.25
插　　页　2
版　　次　2021 年 11 月第 1 版
印　　次　2021 年 11 月第 1 次印刷
书　　号　ISBN 978-7-5447-8796-3
定　　价　75.00 元

纪念罗杰·弗莱

他教会我们这代人如何观看

目 录

导　言

　　毫无疑问，观看绘画的方法有多种，但其中没有所谓正确的方法。过去那些留下绘画见解的伟大艺术家，从列奥纳多·达·芬奇到丢勒、普桑，从雷诺兹到德拉克洛瓦，经常为自己的偏爱给出理由。但是，对在世的艺术家来说，他们则不一定都会认同这些理由。伟大的批评家也一样，无论是瓦萨里或洛马佐，罗斯金或波德莱尔。然而，他们生活在一个绘画标准高于当下的时代。批评作为一项事业，在他们眼中，也比当下大部分批评家所认为的要严格。他们或多或少欣赏同样的艺术作品；但在判断标准上，他们之间的差异甚至超过了画家之间的歧见，后者起码在某些技术问题上还有些共同之处。有句话曾经风行一时，即"他因为错误的原因而喜欢它"，这不仅暴露了说话者的傲慢，也揭示了他对历史的无知。

　　但是，这并不代表我认为相反的性格，即一个自称凭直觉就能"了解他所喜爱的东西"的人，在这个领域，乃至在任何领域中，是正确的。任何人，只要曾对某个对象投入过一些思考，并经历过献身于它的风险，就不会对他的对象说出这样的话。任何职业的长期实践都能培养出一点点技巧。人们可以学着烹饪或打高尔夫球，或许学得不是很好，但也比完全不学要强得多。我

坚信，人们能够以加强或延长艺术带来的愉悦为目的，来学习如何与一幅画作进行交流；如果艺术要做的不仅仅是提供愉悦（我刚才提到的那些伟大人物肯定会同意这一点），那么，"知道人们喜欢什么"，将不会让你有更多收获。艺术不是棒棒糖，更不是一杯蒔萝利口酒。一件伟大的艺术作品的含义，或是其中我们能够理解的那一丁点，必须通过联系于我们自己的生活，才能增加我们的精神能量。观看绘画需要积极的介入，而且在初始阶段，还需要一定量的训练。

15

　　我并不认为这种训练有任何原则可循；但或许，一位坚定的绘画爱好者的经验能够充当某种向导，这就是我在接下来的文章中所要提供的。面对十六幅伟大杰作，我尽可能准确地记录下我的情感和思想历程。这些作品是我从尽可能广泛的范围中挑选出来的，所以相应地，我对每幅作品的反应也不尽相同。有时，我从主题开始，比如委拉斯开兹的《宫娥》(*Las Meninas*)；有时，对艺术家性格的了解决定了我对其作品的态度，比如德拉克洛瓦。但总体上，我发现我的情感落入了一种固定的影响模式：仔细审查，展开联想，再次更新。

　　首先，我会看画面整体。在我辨认出画作的主题之前，我会有一个大致的印象，这主要取决于色调和范围、形状和色彩之间的关系。这种影响是非常直接的。我可以诚实地说，如果一件杰作挂在橱窗里，即使在一辆以每小时三十英里的速度行驶的公共汽车上，我也能够感受到它。

　　我必须承认，这种体验有时也是令人失望的：我跳下车往回走，却发现我的第一印象被辜负了，画面的处理要么缺乏技巧，要么缺乏好奇心。所以，在最初的震撼之后，紧接着是一段时间的审查。我会一一观看画面中的各个部分，欣赏那些色彩的和谐之处，以及那些素描攫住了所见之物的地方。自然而然地，我开始意识到画家想要再现的是什么。如果他巧妙地做到了这一点，就会增加我的愉悦，而且可能片刻之间，就会将我的注意力从绘画品质转移到画作的主题上。但是很快，我的批评能力就开始运作。我发现我会寻找某种主导动机或核心理念，这是一幅画的整体效果的来源。

　　在看画的过程中，我的感官很可能会开始感到疲劳，如果我想继续有反应地看下去，就必须用一些准确信息来强化自己。我自负地认为，一个人享受（所谓的）纯粹审美感的时间，不会长过享受一只橙子的香味的时间。于我而言，这个过程不超过两分钟；但是，观看一幅伟大的艺术作品，必须要花更长的时间。历史批评的价值就在于，它能让人们的注意力继续集中在作品上，而感官将在这个过程中重新缓过劲来。当我开始回忆画家的生平事迹，试着将面前的作品放入它在画家的发展过程中所处的位置，并且思索画面的某些部分是否出自学徒之手，或者是否曾被修复者损坏过时，我的接受力开始逐渐地自我更新。猛然间，它会令我注意到一些美丽的素描或色彩，要不是这种知识性的借口使我的眼睛下意识地持续介入画中，我可能就会错失这些

16

美妙的体验。

　最后，我完全被作品浸透，以至于我看到的一切都要么完善了它，要么受到了它的渲染。我发现我会看着自己的房间，仿佛它是维米尔的一幅画，会把送奶工人看成是罗希尔·范德魏登画中的捐赠人，就连火炉中燃烧的木条那碎裂的形状也像是在提香的《基督下葬》(*The Entombment*)中出现过的。但这些伟大的作品都是深刻的。我对它们的理解越是深入，我就越是意识到，它们的核心本质隐藏在更深的地方。我用这些陈腐的文字工具，触及的不过是它们的皮毛。因为，将视觉经验转化成语言是极其困难的，更何况再加上感知本身的缺陷。

　对于某些最伟大的杰作，我们甚至无法言说。拉斐尔的《西斯廷圣母》(*Sistine Madonna*)无疑是世界上最美丽的图画之一，我曾怀着一种我们祖辈所说的"崇高情感"，日复一日地观看它，并且持续了数月有余；但是，它在我脑海中激起的那点平庸之词，连一张明信片都填不满。所以，在选择文章的主题时，我必须确定，对于入选的画作，我要有话可说，而且不能有太多辞藻的堆砌，以及浮夸的修辞或奇思妙想。此外，还有一些其他的限制因素。我需要避免某些画家，比如皮耶罗·德拉·弗朗切斯卡[1]，因为我已经写了太多有关他的东西。出于同样的原因，我也不能选择任何包含裸体的画，尽管这剥夺了我写鲁本斯的乐趣。有些作品我非常欣赏，却无法接触到。还有一些，比如乔托

1　皮耶罗·德拉·弗朗切斯卡(Piero della Francesca，约1415—1492)，意大利文艺复兴早期画家、艺术理论家。——译注，下同

在阿雷纳礼拜堂里的壁画，则是我们无法脱离开其整个语境单　　17
独来谈的。还有一点也无法避免，这就是，我只能选择有主题的
绘画，毕竟，关于塞尚的静物画，除了站在原作面前之外，我们又
能说些什么呢？它的高贵，建立在精确的色调和每一笔的品质
之上。因此，我担心插图的重要性似乎被夸大了，只因为用文字
表达更容易。

　　除一篇以外，大部分文章都首发于《星期日泰晤士报》，我要
感谢编辑允许我在这里将它们收入书中。它们原本被设计成占
用一个整版的篇幅，而且在体量和连贯性上与报纸的其他部分
保持一致。出于某种原因，一篇在一页报纸上看起来相当充实
的文章，印成书时似乎缩水不少。所以书中的文章看起来比它
们被广告包裹时要短得多；而事实上，几乎所有文章都被相当程
度地扩展了。

　　这本书是为了纪念罗杰·弗莱[1]而写的。他一定不会同意
我所讲的大部分内容，而且还会因为我选入透纳和德拉克洛瓦
的作品而感到一丝震惊，他的心对这两位画家是完全关闭的。但
在我的记忆中，他会热切地倾听哪怕最荒诞的观念。正是随着
他对普桑的《大卫的胜利》(*Triumph of David*)以及塞尚的《高
脚果盘》(*Compotier*)的神奇剖析，我才第一次意识到，面对一件
艺术作品，当业余爱好者的那种愉快时刻过去之后，我们能够发
现的东西还有很多。　　　　　　　　　　　　　　　　　　　　18

1　罗杰·弗莱(Roger Fry, 1866—1934)，英国画家、艺术评论家。

《基督下葬》，作者蒂齐亚诺·韦切利奥（Tiziano Vecellio），
又名提香（Titian，1487—1576），布面油画，长212厘米，宽148
厘米。*1628年，它由曼图亚收藏出售给查理一世。查理一世被
处决后，共和国将其藏品拍卖，本作售价为120法郎。接着，埃
弗哈德·雅巴赫（Everhard Jabach，1618—1695）将其卖给路易
十四，售价为3200法郎，之后它随法国皇家藏品一起被移藏到卢
浮宫。

* 本书中提到的艺术品的尺寸信息均来自馆藏机构。

提香
《基督下葬》

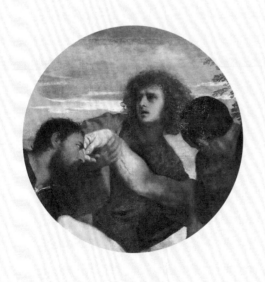

远远地，我的情绪被它击中，直接而有力，有如弥尔顿那伟大的首行诗中的一句——"当人类初次违反天命"（Of Man's first disobedience）或"复仇，主啊，为了你那被屠杀的圣徒"（Avenge, oh Lord, Thy slaughter'd saints）。在这种高涨的情绪中，我分辨不出哪些是主题的戏剧，哪些是光与影的戏剧，我想提香也一样。在他思想的根源处，两者就是同等重要的。基督那惨白的身体，缠着白色的裹尸布，悬在一片黑暗中，如同深处一个由人形构成的洞穴。洞穴外，是由两股相互呼应的颜色构成的扶壁：一边是尼哥底母的深红色长袍，另一边是与之对称的圣母玛利亚的蓝色斗篷。它们不仅与基督的身体形成对比，从而更显后者的珍贵，还为我们营造出一种和谐之感。凭此，这出悲剧似乎变得亦可承受。

　　所有这些我都是在头几秒内感受到的，因为提香的强劲有力足以发起正面攻击，从不让人对他的首要意图陷入长久的怀疑。然而，当我更仔细地审查此画的构图时，我才认识到，落实到具体的描绘过程中，这显而易见的宏伟主题到底经历了何等巧妙的修改。比如，我注意到基督实际的身体形态，也就是我们知道应该在那里的形态，在构图中几乎不起作用。他的头和肩落到阴影中，主要的造型来自膝盖、脚，以及腿上缠绕的白色亚

麻布。它们构成窄窄的、不规则的三角形，就像一张被揉搓过的纸，从裹尸布一直延伸到圣母那带有褶皱的袍子，直到扩展至整组人像的构图。

21

音乐家有时会从一段简单的旋律开始，发展出一整个乐章。同样，画家会把一个形状有意识地发展到何等程度，也总是难以预料。绘画艺术靠的不是大脑；通常，艺术家的手掌管一切，它强加某种韵律，而不需知性的理解。当这些思绪掠过心头，我回忆起有关提香工作状态的描述，来自他最信赖的弟子，帕尔马·乔万尼：他先用宽大的团块勾勒出整个草图，然后将画布固定到墙上；接下来，当创作欲望再次来临，他就以同样的自由再次向作品发起进攻，然后又放到一边。因此，他自始至终都能保持那种充满激情的渴望以及第一笔画出时的本能节奏。最后，帕尔马告诉我们，提香作画，用得更多的是手，而不是画笔。从《基督下葬》（在帕尔马的时代之前已经完成）中，我们已经看到，在某些部分，比如尼哥底母袍子的里衬，提香能够直接用画笔的运动与我们交流；而在另外一些部分，我们会明确地感受到，起作用的不是深思熟虑，而是直觉。鲜活的绘画品质，能够使画中的织物从单纯的装饰提升为对信仰的宣告，而这确实不是仅靠绘画技巧就能实现的。

当我的记忆还纠缠于绘画技法方面的问题时，我的思绪却被亚利马太的约瑟的胳膊吸引了过去，它无比强健，又活力四射。提香将这只被太阳晒得黑红的胳膊和基督那银白色的身体

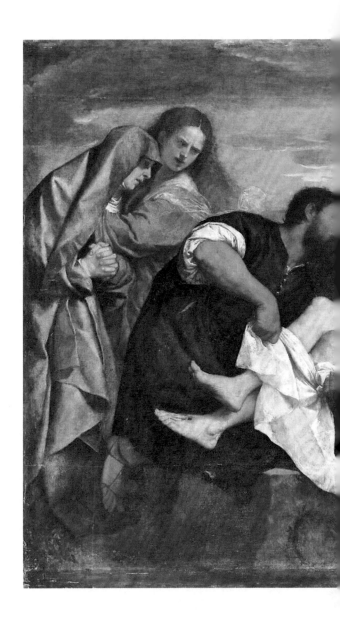

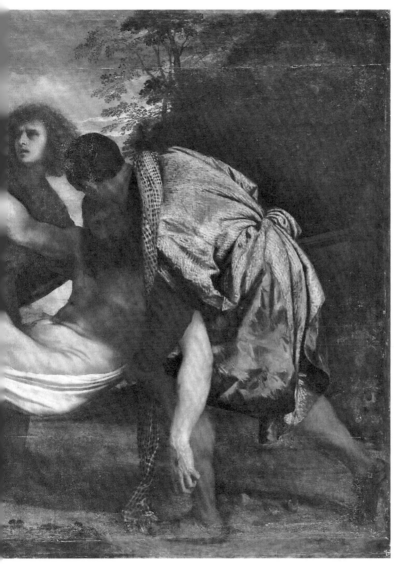

《基督下葬》，16世纪20年代，提香，卢浮宫

放在一起，这种强烈的对比将我的思绪从对颜色、阴影和形状的沉思中拉回，转而关注起那些人物本身。我的目光移到整个金字塔构图的顶端，那是圣约翰的头部。有那么一个瞬间，我被他的浪漫之美迷住了；与此同时，我的心中闪过一个念头：他就像是对提香年轻时的伙伴、无与伦比的乔尔乔内的回忆，后者的自画像曾有多个版本流传下来。但是他的凝视，带着不断积聚的情感，使我的目光离开了中间人物，转到圣母和抹大拉的玛利亚身上。在这里，这出有关负重的男人们的庄严戏剧呈现出一种新的紧迫感。玛利亚在恐惧中将头转向一边，却无法移开自己的目光；圣母十指紧扣，凝视着儿子的尸体。这种明确而有力地诉诸人类情感的传统属于伟大的意大利人，从乔托到威尔第，无一不是这方面的大师；无法体会到这些的人真是太悲哀了。在艺术体验中，只有极少数是能够为我们大部分同胞所共享的，但这些人被隔绝在外。

这种打动大众情感的能力，尽管总被人无耻地滥用，却要求一位伟大的艺术家具备某种特殊的人类品质。那么，这种为亨德尔和贝多芬、伦勃朗和勃鲁盖尔所具备，但又为其他几乎具有同等天分的艺术家所缺乏的品质，到底是什么？这个问题在我心中不断酝酿，逐渐使我摆脱了提香画作所带来的强烈震撼。我停下来，回想起那些有关他的生平与性格的事迹。

16世纪初，提香从卡多雷地区的山村来到威尼斯，下定决心要功成名就。像许多最伟大的画家一样，提香不符合我们对艺

《自画像》，约1508—1510年，乔尔乔内，安东·乌尔里希公爵美术馆

术家形象的浪漫想象。他那声名狼藉的精明和算计几乎到了令人尴尬的地步。他最早的信件是写给威尼斯大议会的。信中，他试图说服他们解雇他那令人尊敬的老师乔凡尼·贝利尼，理由是后者在装饰总督宫时进度缓慢得令人难以忍受。提香希望他们将这项工作转交给他。他接下来的信件，主要是写给宫廷中的王子及其侍臣们的，信中满是极其露骨的谄媚，这是他从他的朋友彼得罗·阿雷蒂诺[1]那里学来的。这对于画家来说是稀松平常的，一切都跟钱有关（若是为了别的，他们又何必费心写信呢？）。但是令人意外的是，他的信起了作用。提香得到了回报。他的一生是一个漫长——极其漫长——的成功故事。实际上，这故事也并未像他假装的那么长。在1571年的时候，为了打动费利佩二世的心，他曾假装自己是一位九十五岁的老人，而我们几乎可以确定的是，他那时至多不过八十五岁。不过，他的确活到了九十多岁，而且画艺日臻纯熟，直至生命终止。这种巨大的生命力，从当时那些令人瞠目结舌的流言蜚语中就可见一斑。但无论这些流言是真是假，我们从中都对提香多了一份了解，而不必将我们的推断仅仅诉之于他对画面的处理。在提香的自画像中，我们也能感受到他对于人性的那种托尔斯泰式的嗜好。《提香传》的作者诺思科特[2]看着其中一幅肖像画，这样说道："这是一位多么罕见的捕猎老手！"画中，提香就像老虎一般，猛地扑向自己的模特，将其紧紧地攫住，使其动弹不得。

25

1　彼得罗·阿雷蒂诺（Pietro Aretino, 1492—1556），文艺复兴时期的意大利作家、诗人。
2　詹姆斯·诺思科特（James Northcote, 1746—1831），英国画家、作家，于1830年出版《提香传》。

对于我们新教徒来说，令人震惊的是，这种对物质世界的信心，是与一种热烈而正统的基督教信仰连在一起的。在他早期的伟大作品中，就有一件（现在我们只能借助木版画看到了）再现了"信仰的胜利"，而且终其一生，他都是教义的鼓吹者；对他来说，个人脆弱的良心是肤浅而又令人厌恶的。他最后还成了费利佩二世的朋友及其最钟爱的画家。我们常常听说，宗教情感乃是神经衰弱者或适应不良者的症状，所以当这位极其有力的雄性动物将"基督受难"或"圣母升天"这样的基督教题材当作实际发生的，也就是当作真正令他感到痛苦或欢喜的事件来想象时，我们多少是有些震惊的。但是提香的宗教画作使我们确信，这是真的。它们就像他的异教题材的作品一样具体，甚至带有更加强烈的信念。

面对提香，对其生平的思考总是会使我们再次回到他的作品，而我也做好了以全新的兴致再次观看《基督下葬》的准备。此时我发现，如果我能将这件作品放入艺术家一生的发展过程中来看，就会提升愉悦感。虽然画中没有注明时间，历史上也没有留下相关的文献记载，但是关于它的创作时间，我们还是相当确定的。它不可能早于圣方济各会荣耀圣母教堂里那件大尺幅的《圣母升天》，后者的创作开始于1518年；但是《基督下葬》中的圣约翰和那幅画中那位正在观看圣母升天的使徒形象实在太过相像，所以这两幅画的创作时间不可能相距太远。《基督下葬》归曼图亚公爵所有。提香自1521年开始接受他的订单，这可能

是他最早的委托之一。

　　无论是在情感上，还是在构图上，《圣母升天》都预示了反宗教改革的巴洛克风格；而《基督下葬》，至少在构图上，则是向古典主义的回归。提香的古物情结不像拉斐尔那样明显，但是他也对学习古代雕塑充满了热情，这幅画在构图之初多少有点学习了描述赫克托耳或墨勒阿革洛斯之死的希腊化石棺。我这么说，一是由于基督的姿势，尤其是他那无力的、下垂的手臂；二是因为人物被安排进同一个平面的方式，他们将整个空间填满，简直和古代浮雕上一模一样。大约在十年前，拉斐尔就曾以这一主题的古代构图为灵感，为佩鲁贾的阿塔兰特·巴廖内画过一幅《基督下葬》。它的盛名，提香一定有所耳闻，这使一向争强好胜的提香大为不快，心有不忿，力图要超越这幅杰作。如果真是如此，那提香成功了。因为他的《基督下葬》不仅更加丰富，更有激情，而且比起拉斐尔那相当手法主义的作品，也更接近希腊艺术的精神。提香的画作在构图上是完完全全的古典主义，确实与巴洛克风格构成了鲜明对比，以至于它曾经的拥有者之一（可能是查理一世），在将它从曼图亚收藏买来之后，就放大了它的画布。所以，今天我们要想实现提香最初的构想，就必须从画面上方裁去大概八英寸。

　　提香的构图灵感源于古代浮雕，这个发现使我能够更加清楚地定义他的风格。提香既想表现血肉的温度，又想实现理想的原则，他对两者的结合超越了所有其他伟大画家。他的视野在自

由意志和决定论之间达到了平衡。在《基督下葬》中，耶稣的左臂就是很好的例子。它的构图，乃至其整个轮廓，都由理想化的原型支配，但在最后的作品中又显示出一种无与伦比的真实感。在提香的《神圣与世俗之爱》(*Sacred and Profane Love*)中，人们也能看到同样的过程。画中的女性裸体就像古代的维纳斯，但被神奇地转化成了活生生的肉体。

　　提香那代人的评判标准，源自一种弱化了的柏拉图主义。在他们眼中，提香那种理想化的能力是理所应当的。他们最注重的，反而是他为人物赋予生命的能力。我们的眼睛已经适应了照相机，可能感觉正好与此相反。只有在他的几幅肖像画中，我们才会首先惊叹于栩栩如生的人物；大部分时候，就像在他

《神圣与世俗之爱》，1514年，提香，博尔盖塞博物馆

的《维纳斯与管风琴演奏者》(*Venus and the Organ Player*)中一
样,他表现出的形式必然性,使我们不再轻信人物的真实性。《基
督下葬》是令人信服的,但它仍旧是艺术的建构,其人为性在某
些方面就像一出歌剧五重唱。我发现自己不敬神地为画中的五
个人物一一分配了角色:男低音、男中音、男高音、女高音以及女
低音。他们极为完美地匹配了这种想象,这证明,歌剧里的象征
性人物要比人们想象得更加全面,而且是对人类的情感冲突不
断提炼的长期实践的结果。无论如何,这幅画与歌剧的相似性
显示出某种展示的需要,这也是提香之后将要超越的地方。普
拉多美术馆收藏了一幅提香后期绘制的《基督下葬》(1559年)。
站在那幅画前,人们不会再联想到五重唱,因为那幅画里的人物
就像是由一阵情感的飓风吹到一起的;就这一方面而言,那是一
幅更伟大的作品。

可能正是由于提香成熟时期风格的完整性,以及他的手段与
目的、技艺与真实之间的平衡,才令他的一些杰作与现代趣味格
格不入。对于我们支离破碎的现代文明来说,它们的制作太过精
良,看起来又太过富丽堂皇。我们更容易喜欢早期绘画中那种僵
硬、质朴的姿势,以及巴洛克时期那激动不安的修辞。就提香自
己的作品而言,我们也更喜欢他后期的画作,比如威尼斯圣萨尔
瓦多教堂的《天使报喜》(*Annunciation*),或圣彼得堡艾尔米塔什
博物馆的《圣塞巴斯蒂安》(*St Sebastian*)。在那里,颜料在画布
上炽热地流动,从文火慢慢燃烧,直到爆发成熊熊烈焰。

《圣塞巴斯蒂安》，约1576年，提香，艾尔米塔
什博物馆

　　提香经受得住这种趣味的变迁，就像莎士比亚，他留下的
财富足以满足每代人的不同需求。但是，自《基督下葬》完成以
来，我不相信有任何一位真诚的绘画爱好者，能够站在它的面前
而无动于衷。每代人对自己的情感反应所给出的解释各不相同，
但这一反应本身是永恒不变的。

28

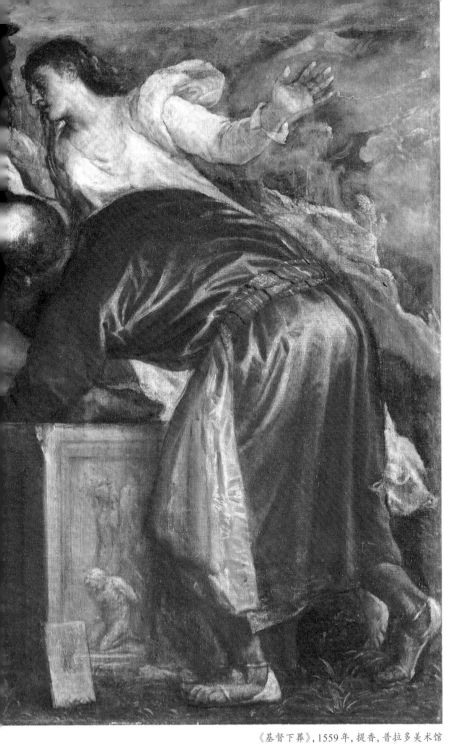

《基督下葬》，1559 年，提香，普拉多美术馆

《宫娥》，作者迭戈·德·席尔瓦·委拉斯开兹（Diego de Silva y Velázquez, 1599—1660），布面油画，长318厘米，宽276厘米。它完成于1656年，是委拉斯开兹为西班牙国王费利佩四世所绘，画中的场景是马德里的阿尔卡扎王宫。画中墙上所挂的画，是德尔·梅佐仿鲁本斯和乔登斯的作品。小公主玛格丽塔是费利佩四世与其第二任王后玛丽安娜的孩子。玛丽安娜是神圣罗马帝国皇帝斐迪南三世之女，委拉斯开兹为她绘制的另外两幅肖像画现藏于维也纳美术馆。画中，正给小公主递红色小罐巧克力的跪姿侍女，名为玛丽亚·阿古斯蒂纳·萨尔米恩托，另外一位是伊莎贝尔·德·贝拉斯科。两位侏儒的名字分别是玛丽巴尔博拉和尼古拉西托。画中像管家一样的人物，是马雷拉·德·乌尔巴。门口的人是何塞·涅托·委拉斯开兹，被认为是画家的亲戚。委拉斯开兹佩戴着"圣地亚哥骑士团"的红十字勋章，但实际上直到1658年6月12日他才正式受封。因此，所谓国王看过画后，说"少了一个东西"，然后亲自为其画上红十字的故事，应不属实。这个红十字画得十分有技巧，应该是由委拉斯开兹自己或德尔·梅佐亲手所画。

1666年的阿尔卡扎宫记录里就提到了《宫娥》。之后，在1734年的大火中，它被抢救出来，并被安置到新王宫，取名为《家族》。普拉多美术馆于1819年开幕时，它被转移到此。在1843年由佩德罗·马德拉索撰写的展览目录中，这幅画首次被称为《宫娥》。

委拉斯开兹
《宫娥》

置身现场，这是我们的第一感受。我们正站在国王和王后的右手边，从远处的镜子里，我们还能看到他们的镜像。他们俯视着这间位于阿尔卡扎王宫的素朴房间（里面挂着德尔·梅佐仿鲁本斯和乔登斯的画作），观看着这个熟悉的场景。小公主玛格丽塔不愿摆姿势。自她能够站立起，她就被委拉斯开兹画过多次。现今她已经五岁了，早就受够了这一套。但是这次的情况有些不同。这是幅巨大的画，大到得竖在地上，她会和父母一起出现在画中；无论如何都要说服公主。她的侍女们——葡萄牙语称为"meniñas"——正在竭尽全力地哄她。她们领来她的侏儒玛丽巴尔博拉和尼古拉西托以让她开心。但事实上，她们引起了她的警觉，就像她们引起了我们的警觉一样。还要花上一阵子工夫，公主的姿势才能摆好。而据我们所知，这幅巨大的官方肖像画从未完成。

　　关于艺术的本质，人们已经留下了许多文字，要是还以"伟大画作记录真实事件"来开头，多少有些可笑。但我控制不住。这是我的第一印象，如果别人说他们感受到的是别的什么东西，我多少会有些怀疑。

　　当然，无须看太久，我们就会发现，画中呈现的世界安排周到且秩序井然。整幅画在水平方向上可以分为四个部分，在垂直

《宫娥》，1656年，委拉斯开兹，普拉多美术馆

方向上可分为七个部分。侍女与侏儒构成一个三角形,它的底边在画面底部往上七分之一处,顶点在七分之四处。在这个大三角形中,有三个小三角形,小公主是中间的那个。不过,这些手法以及其他类似的技巧,在画室传统中都很常见,随便一位17世纪的意大利平庸画匠都能做到这一点,但那些作品不会使我们感兴趣。这幅作品的独到之处在于,以上这些计算全都服从于一种绝对的真实感。它既不刻意强调什么,也没有任何生硬之处。委拉斯开兹不会欢呼雀跃地向我们展示他有多么聪明、多么敏锐,或者多么足智多谋。相反,他让我们自己探索,自己发现这一切。他不愿奉承自己的模特,也不愿吸引观者。这是西班牙式的骄傲?好吧,我们不妨设想,如果这幅《宫娥》由戈雅来画会如何。老天知道,戈雅可是够西班牙的了;由此,我们就能意识到,委拉斯开兹的含蓄矜持已经超越了国籍。他的心态,既小心谨慎又超然事外,既尊重我们的感受,又不屑于接受我们的意见,这种感受我们似乎只在古希腊的索福克勒斯和中国的王维那里才体验过。

要问委拉斯开兹是个什么样的人,就显得有些庸俗,他小心翼翼地把自己藏在作品背后;而且事实上,我们对其性格的推断,也主要源于这些作品。如同提香,他没有流露出任何冲动冒失或不守规则的迹象,他的人生也与提香类似,表面看起来一帆风顺。但是相似之处也就到此为止。他有着截然不同的性情。我们看不出任何激情、嗜好,抑或其他的人类弱点;同样,在他的

心灵深处，也没有燃烧着其他感官化的图像。在他还非常年轻的时候，有那么一两次，比如在他的《圣母无染原罪》(*Immaculate Conception*)中，他曾表现出一种诗意的视觉强度。但就像时常发生的那样，这个阶段很快就过去了。或许我应该说，这样的激情消融到他对整体的追求之中去了。

委拉斯开兹出生于1599年。早在1623年，他就向国王毛遂自荐，进入宫廷。此后，他在宫廷事务中稳步攀升。他的赞助人奥利瓦雷斯伯爵曾经权倾一时，却于1643年被解职。同年，委拉斯开兹被擢升为宫廷侍从、艺术品助理总管。1658年，他被授予"圣地亚哥骑士团骑士"的封号，这令官员阶层倍感震惊。两年后，委拉斯开兹去世。有证据表明，皇室家族将他视为朋友，但与同时期其他意大利画家那被歪曲的生涯不同，我们没有读到过任何关于他的阴谋或嫉妒的文字。谦逊、亲和的性格是不足以保护他的，他一定是一个有着出色判断力的人。他几乎将全副精力都投入到了绘画问题中。在这一点上，他也是幸运的，因为对于自己想要做什么，他在心中早已明了。这也是非常困难的，在他辛勤耕耘了三十年之后才最终做到这一点。

他的目标很简单，就是讲述有关完整视觉印象的全部真实。早在15世纪，意大利的理论家们遵循古制，就曾主张过这是艺术的终极目标，但是他们从未真正相信过这一点。事实上，从过去开始，他们就一直用优雅、庄严、正确的比例和其他抽象概念来描述它。有意或无意地，他们都信奉理想美(the Ideal)，认为凡

32

《圣母无染原罪》，1618—1619年，委拉斯开兹，英国国家美术馆

是自然任其未开化的事物,艺术必须使其尽善尽美。这是有史以来最雄辩的一种美学理论,却无法打动西班牙人的心。塞万提斯曾说过:"历史是神圣的,因为它是真实的;真实在哪里,上帝就在哪里。真实是神性的一部分。"委拉斯开兹明白理想型艺术的价值。他为皇室收藏购买古董,他复制提香的作品,他还是鲁本斯的朋友。但这一切都未使他偏离自己的目标,这就是,讲述他看到的全部真相。

在某种程度上,这是个技术问题。要把一个小静物画得惟妙惟肖不是什么难事。但是,如果要画具体场景里的某个人物,就像德加[1]说的:"哎呀,那可不得了!"要在一张巨大尺幅的画布上画一组群像,还要能够做到没有哪个人特别突出,人与人之间易于关联,所有人都处于同样的气氛中,这就需要某种不一般的天赋了。

当我们观察周围时,眼睛会从一个点移到另一个点。一旦停下来,它们就会聚焦在一个椭圆形色域的中心,越靠近这个色域的边缘,视力就越模糊、越失真。每个焦点都会使我们加入一组新的关系。而要画一幅像《宫娥》这样复杂的群像,画家的头脑中必须要有一个唯一而一致的关系等级,使他能够从头贯彻到尾。他可以借助各种装置来实现这一点,透视就是其中一种。但是,要想获得一个完整视觉印象的真实,必须有赖于一样东西:真实的色调。线描可能是概括性的,但若只有颜色,又会显

34

1 埃德加·德加(Edgar Degas, 1834—1917),法国印象派画家、雕塑家。

得死气沉沉；但是，如果色调之间的关系真实不虚，这幅画就能立得住。出于某种原因，这种色调的真实，是无法通过试错达成的，它看起来更像是直觉性的，几乎是天生的。禀赋，就像音乐中的绝对音高；当我们感受到它时，它就能带来一种纯粹而永恒的愉悦。

委拉斯开兹的这种禀赋无人能及。每一次观看《宫娥》，我发现自己总会在喜悦中惊呼新的发现。那种绝对正确的过渡色调，那站姿侍女的灰裙子，她那跪姿同伴的绿裙子，以及画面右边的窗框，几乎完全类似同时期维米尔的画作；尤其是画家本人，身处他那低调而又自信的半影中。整幅画中，只有一个人物使我心神不宁：玛丽巴尔博拉身后那个样貌恭顺的侍卫，他似乎是透明的；不过，我想或许是早期的修复使他的形象遭受了影响。站姿侍女伊莎贝尔·德·贝拉斯科小姐的头部也是这样，那里阴影的颜色太深了一些。不然的话，一切就都井井有条，简直就像欧几里得的几何定理，不管我们看向哪里，整个关系复合体都不会被破坏。

毫无疑问，这幅画应该令人们满意，但是没人能够长时间盯着《宫娥》看，而不好奇它是如何完成的。我记得1939年，当它还在日内瓦展出的时候，我常常特地早起，趁着美术馆还没开门，偷偷溜进去看它，就像它真有生命一样。（这在普拉多是不可能的，那间悬挂它的展厅肃穆而昏暗，总是挤满观众。）我总是从尽可能远的地方开始，当视觉印象逐渐形成后，才一点点走近

《宫娥》局部之一

它,直到眼睛突然发现原来的一只手、一条衣带、一块天鹅绒,最
后融为一片像沙拉一样混杂的美丽笔触。我原本以为,如果我
能抓住这一转化发生的瞬间,就能学到点什么。但事实证明,这
个时刻是难以捕捉的,就像介于清醒与沉睡之间的那个时刻。

 心智贫乏的人们,从帕洛米诺[1]开始就一直强调,委拉斯开
兹一定用了某种特别长的画笔。但事实上他在《宫娥》中所拿
的画笔长度是正常的,他还使用支腕杖,这说明他一定是在极近

36

1 安东尼奥·帕洛米诺(Antonio Palomino,1655—1726),西班牙巴洛克时期的画家、艺术
 作家,著有《西班牙大艺术家的生平与作品》。

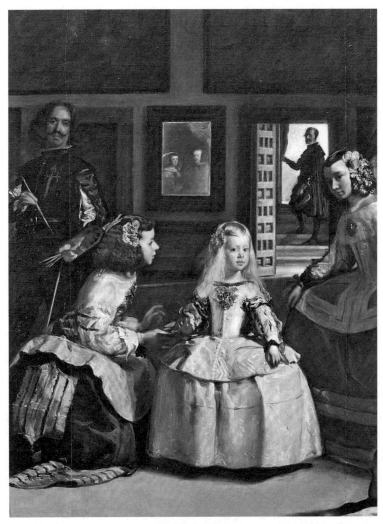

《宫娥》局部之二

的距离完成了最后微妙的几笔。事实上，就像艺术中所有的转变一样，要实现这种效果，无法单靠技术上的窍门——这是可以发现和描述的——而是靠想象力和感知力的灵光乍现。在委拉斯开兹用他的画笔将外观转化为颜料的那一瞬间，他是在施行一种基于信仰的行为，并将自己的全部身心都投入其中。

委拉斯开兹本人应该会拒绝这么夸张的阐释。他最多只会说，他的职责就是准确地记录事实，并让他的王室雇主满意。他也许会继续说，年轻时，他就已经能够以罗马风格足够准确地描绘人物的头部了，但在他看来，这样的描绘缺乏生气。稍后，他从威尼斯人那里学会了如何为他的人物赋予有血有肉的外观，但是这时候，它们看起来又缺乏体积感。他最终还是找到了解决这一问题的途径，这就是使用更为宽大的笔触。但关于他到底是如何发现这种途径的，他自己也说不出来。

出色的画家谈论自己的作品，常常就是这样。但是经过了两个世纪的美学发展后，我们无法继续无视这个问题。现在，没有哪个明白事理的人还会认为，艺术的最终目标就是模仿。这样做，就等于将历史书写视为对所有已知事实的记录。人类的每一种创造性行为都建立在选择的基础上，而这种"选择"既要求心灵对关系的感知力，又要求一种预先建立的范式。这种活动也不仅限于艺术家、科学家或历史学家。我们每个人都会测量，都会搭配色彩，我们都会讲述故事。我们每天从早到晚都在从事一些相对初级的审美活动。当我们摆弄自己的梳子时，我

37

们是抽象艺术家；当我们突然被一片丁香花影打动时，我们是印象派画家；当我们从下巴的形状看出一个人的性格时，我们就是肖像画家。所有这些反应既无法解释，也相互不关联，直到一位伟大的艺术家出现，他能将它们融为一体，使它们变得不朽，并且能以它们来表达他自己的秩序感。

带着这样的思考，我再一次观看了《宫娥》。我突然意识到，委拉斯开兹在众多现实细节中做出的个人选择是多么地不同寻常。他企图将这些被选中的细节呈现为一种一般视觉印象，这或许会误导他的同时代人，但不会误导我们。让我们从头说起。首先，是他在空间中对形式的安排布局，这是我们对秩序感最有启发、最个人化的表达；接着，是人物之间的眼神互动，这创造了一种不同的关系网络；最后，是这些人物本身。他们的姿势，虽然看上去十分自然，却是极其独特的。没错，是小公主主导着整个场景，这一方面体现于她的尊贵——她早就具备了那种让别人惯于服从的气场，另一方面也体现在她那精致华美的淡金色头发上。但看完小公主，我们的目光会立刻转到她的侏儒玛丽巴尔博拉那方形的、愠怒的面庞以及她的小狗身上，那只狗既阴郁又冷漠，像个忧郁的哲学家。这些全都位于画面现实的第一层面。那是谁占据着最后一层？是国王和王后，但是他们已经变成了幽暗的镜面上的映像。对于他的王室雇主来说，这幅画不过记录了一个曾经令他们钟情的场景。但是，当委拉斯开兹如此彻底地颠倒了公认的价值等级时，我们能说他对自己的行

《宫娥》局部之三

为是无意识的吗？

　　置身于普拉多美术馆巨大的委拉斯开兹展厅中，他对人性的可怕洞察，几乎将我压倒。我的感受就像那些灵媒一样，他们老是抱怨自己被一些"灵异存在"弄得心神不宁。玛丽巴尔博拉就是这样一个让人心神不宁的存在。当《宫娥》中的其他角色纯粹出于礼貌而加入到这个生动的场景之中时，她那凛然的直面观者的目光，就像使人吃了一记闷拳。我想起一点，委拉斯开兹跟他所画的所有侏儒和丑角之间，有一种奇特而深刻的关系。

38

《侏儒塞巴斯蒂安》, 1644 年, 委拉斯开兹, 普拉多美术馆

记录下这些宫廷宠臣的面容无疑是他的职责之一,但是,在普拉多美术馆的委拉斯开兹展厅里,他所画的丑角肖像画,在数量上跟他所画的王室成员的肖像画(共有九幅)一样多。这一行为绝非出于官方指示,而是表现出强烈的个人偏爱。这其中的部分原因,或许纯粹是绘画层面上的。相比王室成员,丑角们安安静静地坐在那里的时间更久,画家也就能更认真地观看他们的头部。然而他们的身体缺陷所带来的那种真实,不正是那些王室模特们所缺乏的吗?倘若拿去他们那副尊贵的身份外壳,国王与王后,就像一对去了壳的对虾一样,变得那么粉嫩轻飘且毫无特色。他们无法像侏儒塞巴斯蒂安或怒目圆睁、阴郁而独立的玛丽巴尔博拉那样,用深邃、质疑的眼神凝视我们。我开始反思,如果我们将玛丽巴尔博拉从画中抹去,换上一位优雅年轻的宫廷侍女,这幅画将会发生多么天翻地覆的变化。我们仍旧会感到置身现场,画面的色彩依旧微妙,色调也依旧分毫不差地精确。但是,整幅画的气场就下来了,我们或许会就此失去全方位的真实。

40

《基督下十字架》(*The Descent from the Cross*)，作者罗希尔·德·拉·帕斯蒂尔 (Rogier de la Pasture)，又名罗希尔·范德魏登 (Rogier van der Weyden, 1399/1400—1464)，蛋彩和油画混合材料绘制于橡木板，长261.5厘米，宽204.5厘米。它由勒芬的弓箭手行会为该市的城外圣母教堂定制。之后，查理五世的妹妹玛丽亚一世将其买下，并送去了西班牙。它于1547年入藏埃斯科里亚尔皇家修道院，直到1945年，受佛朗哥将军之命，才被送到马德里的普拉多美术馆。关于此画的完成日期，一直争议颇多。由于画中尼哥底母的形象肖似康平的一幅肖像画，而那幅肖像画的主人公又被认为是一位名叫罗贝尔·德·马斯米梅的人（此人死于1430年），因此，一些权威人士就将其完成年代确定为这一年。晚近的一些作者将其推迟到1443年。1435年这个日期，一方面源于此画的风格；另一方面源自这一事实，即这一年正是罗希尔开始获得财富和名望的一年，而他职业生涯中的这一转折点，很可能就是这一伟大杰作的结果。

　　《基督下十字架》从一开始就被公认为一幅杰作。它在1443年被复制过一次。1569年，费利佩二世又从米歇尔·科克西那里定制了一幅精彩绝伦的复制品。这幅复制品曾在普拉多美术馆展出，现在代替原作被挂在埃斯科里亚尔皇家修道院。

罗希尔·范德魏登
《基督下十字架》

这是一幅经过了双重提炼的画。画中的人物在被画出之前，似乎已经是艺术品了。看到他们，我立刻想到彩色雕塑。我记得罗希尔本人，即使在他最出名的时候，也从未不屑于为雕塑上色，就像宙克西斯[1]曾为普拉克西特列斯[2]的雕塑上色一样。在这幅画中，人物的安排就像一组位于金色背景前的高浮雕，他们形式上的完美也像在古典饰带中一样，既能紧扣画面的构图，又没有丝毫的沉重感或可能的疲惫感。然而，这种画面整体的宏伟设计，又与各个部分所具有的一种令人震惊的写实主义结合了起来。我的目光立刻就被这些细节吸引了。有那么一会儿，我的脑中一片空白，只想着它们在视觉上呈现出来的强烈的立体感，以及描绘手法的如显微镜般的精确性。

　　这种结合一直是让人无法抗拒的："我可以说，无论是饱学之士还是文盲白丁，都会对这幅画中的头部描绘赞赏有加，它们好像要从画里面伸出来一样，就像是雕刻而成的。"这段文字来自阿尔贝蒂[3]的绘画理论，很可能就写于罗希尔绘制《基督下十字架》的同一年。这句话在1435年完全属实，直到罗杰·弗莱的时代也依然不假。对于弗莱书中反复出现的"造型价值"（plastic values）一词，我们还能给出什么别的含义？阿尔贝蒂没

1　宙克西斯（Zeuxis），意大利画师，活跃于公元前5世纪前后，其画作以逼真而著称。
2　普拉克西特列斯（Praxiteles），古希腊著名雕刻家，被认为是第一位塑造裸体女性形象的雕刻家。
3　莱昂·巴蒂斯塔·阿尔贝蒂（Leon Battista Alberti, 1404—1472），意大利文艺复兴时期的艺术理论家、作家、诗人、哲学家，著有《论建筑》《论雕塑》《论绘画》等。

有说"它们就像真的一样",而是说"它们犹如雕塑",这暗示出,画家对每一个形式的有意简化,都是为了使观看者的体验更加生动,而罗希尔在这一方面的成就可谓登峰造极。圣母的头像无疑是绘画中的"触觉价值"(tactile values)的最佳范例之一。它也示范了温克尔曼对于艺术的经典定义,即"多样性中的统一"。它看起来质朴、简洁,眼睛、鼻子和嘴巴的造型具有一致性,而这种一致性一般在抽象艺术中才比较常见;但是,如果将这一造型紧致的椭圆形头像和那些如非洲面具一般风格化的对象做一番比较,我就会惊叹于罗希尔观察的精确性。在这里,他没有牺牲一丝一毫的真实,而且每一个细节都具有双重含义。通过圣母脸上流下的眼泪表现出的运动感加强了我们对其造型的感受。每一笔背后那坚定不移的意志力就像出自刻工一般,但是如果我们仔细追寻,就会发现这种坚毅乃是出自道德的确定性,而非技术的确定性。它证实了威廉·布莱克[1]在《描述总录》(Descriptive Catalogue)中写下的那个艰涩句子:"所谓诚信与奸诈的区别,不就是行为和意图中是否贯穿铁骨铮铮的正直与坚定吗?"

关于罗希尔·范德魏登的生平,我们所知不多,但足以说明他是一位值得尊敬的、刚正不阿的人物。1399年[2],他出生于比利时的图尔奈,父亲是位刀具师。到1427年,尽管已经是一位知名画家,他还是进了图尔奈的一位声名远扬的大师门下做学徒。这位大师名为罗伯特·康平。虽然记录这些岁月的早期档案比

43

1 威廉·布莱克(William Blake, 1757—1827),英国浪漫主义诗人、画家。
2 一说为1400年。

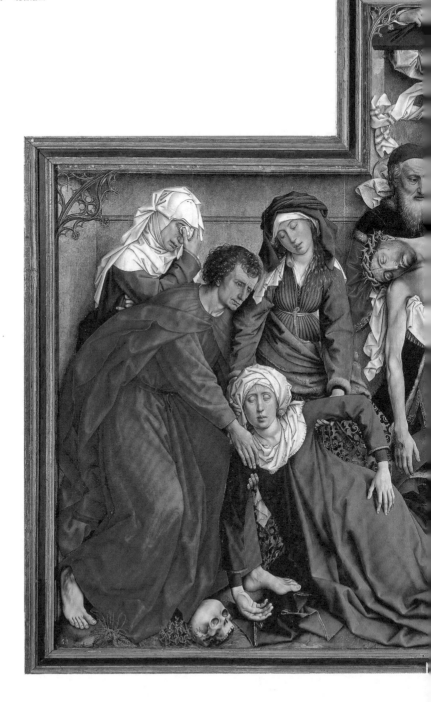

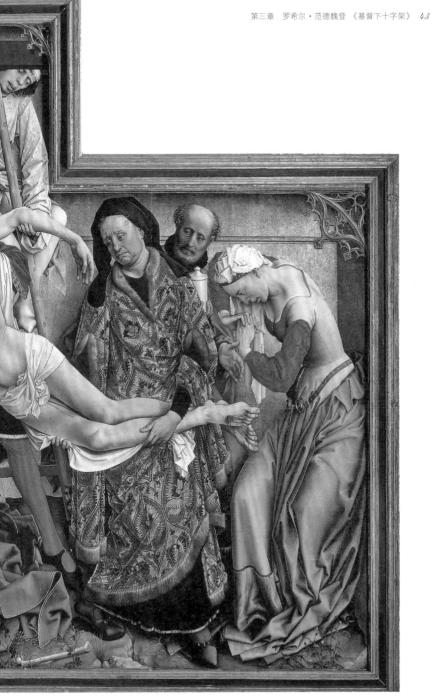

《基督下十字架》，15世纪三四十年代，罗希尔·范德魏登，普拉多美术馆

往常更加令人困惑，但我想几乎可以确定的是，这位康平就是那位被称为"弗莱芒大师"（Master of Flemalle）的画家。他那强烈的雕塑风格在罗希尔的早期作品中是如此明显，以至于历史学家们曾试图证明，康平和罗希尔是同一个人，尽管这个结论很难令人信服。

罗希尔的学徒期结束于1432年。到1435年，他已经在图尔奈的证券市场投资了一大笔钱，这笔钱很可能就是绘制《基督下十字架》的报酬。一年之后，他被聘为布鲁塞尔市的终身聘任画家，开始在世界范围内享有盛名。意大利的王室鉴赏家也给他写信，信中充满溢美之词。他还游历了罗马、佛罗伦萨和费拉拉。但是他人生中的大部分时光，都花在了严肃的思考和一丝不苟的工作上。委托工作无论大小，他都同样用心。15世纪50年代，当大众趣味开始转向一种更加绚烂和珠光宝气的风格时，他也准备迎头赶上。此后，在其生命的尽头，他画了一幅《基督受难》，并将其作为礼物送给了舒特修道院，这幅画现今收藏在西班牙的埃斯科里亚尔皇家修道院。站在这幅画前，我们会想到但丁，会想到米开朗琪罗的后期素描。在这幅画中，讲究的修辞、华丽的装饰、绚丽的色彩以及敏锐的观察，所有这些世俗的成就都已经铅华洗尽。这或许是阿尔卑斯山以北迄今所创作出的最为自省也最为严肃的作品。

想着他那严肃的、令人敬畏的性格，现在我们回头再来看这幅《基督下十字架》。这幅画原本是勒芬的弓箭手行会向罗

希尔定制的，他们准备将其放到城外圣母教堂的礼拜堂里。我们不知道这幅画确切的完成时间，但是依我个人之见，这应该是罗希尔离开他的老师之后独立创作出的第一幅伟大杰作，它在很多地方都令我们想起康平的作品。在《弗莱芒祭坛画》的细节中，我们能看到同样的对于形式问题的高度关注，以及同样强烈的对于真实的关注，甚至还能看到相同类型的头部和手部细节。尽管罗希尔·范德魏登日后将会成为绘画动机（pictorial motives）的伟大革新者，但是，是康平为他指引了方向。在这些年里，扬·凡·艾克正在凭借他对光和气氛的神秘知觉探索景深问题，而康平却对坚实的物质情有独钟——橡木的板凳、黄铜的烛台、锡制的罐子，而且在他的风格形成过程中，他一定曾受到勃艮第地区的写实主义雕塑的强烈影响，那时，这些雕塑才完成三十来年，色彩仍旧明亮艳丽。康平将这种对可触性（tangible）细节的热爱，而非视觉性（optical）的冒险，传授给了自己的学生。但是罗希尔在实现理想化上的能力要远远超过他的老师。就"古典"这一术语的完整批评意义来说，罗希尔是一位古典艺术家。他关注"人"，但不是作为自然之延伸的"人"，而是作为上帝独特而孤立的造物的"人"。他在人类的多样性中寻找那些主导性的品质，每一种都将表示人类精神的某些活动。而且这些人性精髓被呈现为彼此深切关联的样子，只不过这种关联是以命运或构图的某些原则为基础的。在《基督下十字架》那狭窄的舞台上，一出索福克勒斯式的悲剧呈现在我们面前。

47

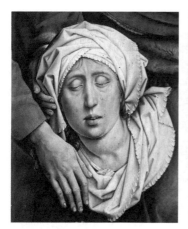

《基督下十字架》局部之一 　　　　　　《基督下十字架》局部之二

《基督下十字架》局部之三

　　构图的主线条非常简单,站立着的人物构成的长方形被包围在两个括号状曲线里。在这一长方形中,诸形式痛苦地而非平滑地流动着,它们的节奏每一次都被弯曲的肘部那笨拙的线条所打破——先是基督的左肘,接着是圣母那角度更加锐利的肘部,最后是抹大拉的玛利亚,她扭曲的姿势成为整个画面构图张力的顶点。在整部戏剧的中央,基督的身体似乎毫无重量地飘浮在空中,就像一轮新月。在基督身体所具有的那种脆弱的、宁静的美中,我感受到罗希尔跟他老师之间的不同。从《弗莱芒的盗贼》(*Flemalle Thief*)这幅画来看,康平对于手部的凸起和扭曲的关节,有一种堪比费拉拉画派的热爱。心里想着这些意大利例子,我开始思考这幅画与安吉利科修士[1]的《基督下十字架》在气氛上的相似之处,两幅画的完成时间很可能前后相差不过十年。在这两幅画同样缓慢的节奏中,弥漫着一种无奈的顺从,以及紧张和激情的缺失。如果我们因此感受不到两位画家的深刻与虔诚,那真是令人沮丧,因为对他们来说,我主耶稣的受难乃是人类在世存在的核心真相。

　　很明显,罗希尔一定知道自己与这位佛罗伦萨圣徒之间的亲缘性关系,他的《基督下葬》一画现存于乌菲齐美术馆,其中构图的主要动机就源自安吉利科同一主题的画作,后者现在存放在圣马可修道院祭坛的台基上。然而,一想到安吉利科,我也就立刻意识到罗希尔是多么地不像那些意大利的画家。他对颜料的使用,是以北方缮写室文化中那灿烂的手工艺传统为基础

1　安吉利科修士(Fra Angelico,约1395—1455),意大利画家。他的一生大部分时间在佛罗伦萨工作,主要创作宗教题材的作品。

的；而同一时期意大利画家的色彩运用，还停留在湿壁画那松散的、不透明的笔触阶段。在我们这幅画中，圣母和圣约翰构成强烈对比的蓝色和红色，在菲利波·利皮[1]和乌切洛[2]看来可能是稀松平常的。但是，他们还会看到抹大拉的玛利亚那身淡紫色和莎草绿的裙子，以及两者反衬出的她那猩红色的衣袖，这种色彩搭配堪比秦梯利·法布里亚诺[3]的技法。众所周知，他也是罗希尔非常欣赏的画家。罗希尔的红蓝配色所具有的纹章学上的简洁，当然是色彩象征传统的一部分，它可以追溯到中世纪的彩色玻璃画。正是这一点，再加上同样杰出的工艺水平，才造就了此画的光彩照人。佛罗伦萨的画家们，例如吉兰达约[4]，也想模仿这种亮丽的色彩，但是由于缺乏传统知识，最后结果却过分花哨。同样迥异于他那伟大的意大利同代人的，是罗希尔作品中的衣物褶饰所表达出来的躁动不安。你的眼睛休想有片刻不被打断的愉悦驰骋，也别想能够停留在任何一个可理解的形体上，带着一种知道它的另一面是什么的愉快心情。那种在人物的头像中遭到压抑的紧张感，在衣褶的冲突与挣扎中显露出来。

不过，我在这里要回头再讲的，正是人物的几个局部：头部、手部以及脚部。罗希尔完成了一项艰难的任务，那就是在对人物加以理想化的同时，又不破坏人物的个体性。在这里，他再一次继承了哥特式艺术的伟大传统，因为只有在沙特尔大教堂和亚眠大教堂的诸王和诸圣身上，这种个体性和普遍性的融合才达到了

1 菲利波·利皮（Filippo Lippi, 1406—1469），意大利文艺复兴时期的画家。

2 保罗·乌切洛（Paolo Uccello, 1397—1475），意大利画家，精于透视法。

3 秦梯利·达·法布里亚诺（Gentile da Fabriano, 1370—1427），意大利画家。

4 多梅尼科·吉兰达约（Domenico Ghirlandaio, 1448/1449—1494），意大利文艺复兴时期的画家，曾创办画室。米开朗琪罗曾在其画室当学徒。

《基督下十字架》局部之四

巅峰。意大利人在马萨乔和多纳泰罗之后，就再也没能一点不差地做到过这一点。阿尔贝蒂曾警告画家们：写实的肖像永远都比理想化的头像更具吸引力，即使后者"更完美，更讨人喜欢"。因此，文艺复兴全盛时期的意大利画家便竭尽全力地避免理想化。此外，他们还对希腊—罗马雕塑的光滑模具印象如此深刻，以至于他们连人物脸上的一道皱纹都无法容忍，就更别提罗希尔画中尼哥底母那肥圆的、满是胡须的下颌了。事实上，这个形象几乎阐明了阿尔贝蒂留下的警告。即使假定罗希尔再现了某个真实的人物，这个人物还是被带入了经典的戏剧场景，而不再是一幅个人肖像。因此，我的目光再次回到圣母的头部。这一次，我发现她的亚麻头巾与抹大拉的玛利亚的手臂具有相同类型的圆周运动，先分离，然后又继续保持着那一开始的势头，就像英国诗人杰拉德·曼利·霍普金斯[1]所谓的"跳跃韵"（sprung rhythm）。最后，我的眼神落在圣母的手上。这双手不仅造型优美，而且每一只都与画中的另一成员构成一种共情关系。她的左手，虽然呆滞但仍有生机，匹配的是基督那完全丧失了生气的手；她的右手，位于骷髅和圣约翰那刻画精美的足部之间，似乎要从大地那里吸收新的生机。然后，我顺着圣母袍子那上行的对角线以及圣约翰的胳膊往上看，目光落到圣约翰的头上。他构成了一个典型形象，在这个世纪剩下的时间里，它在佛兰德斯艺术中不断地重复出现，这个形象在很大程度上是罗希尔个人的创造。列奥纳

1 杰拉德·曼利·霍普金斯（Gerard Manley Hopkins, 1844—1889），英国诗人，探索性地在诗歌中使用"跳跃韵"。

多·达·芬奇曾说，在这样的人物身上，画家总会不可避免地再现出自己的某些容貌特征。事实上，在16世纪流传下来的阿拉斯速写本（Recueil d'Arras）中，的确存有一张罗希尔的肖像画，描绘了一个深信不疑、老实恳切的苦行者形象。他不是我们放松时刻的好伙伴，也不会用永远无法达到的理想愿景取悦我们。没有狂喜，只有日常的辛劳。他是圣布尔乔亚，是工业社会中那畏神之人。他接受物质层面的现实，照他的意志将其准备就绪。因为他知道，到最后，这些物质层面的现实终究会被超越。

《十字军占领君士坦丁堡》(*The Crusaders Entering Constantinople*)，作者欧仁·德拉克洛瓦 (Eugène Delacroix, 1798—1863)，布面油画，长497厘米，宽411厘米。此画于1838年为凡尔赛宫定制，签署日期是1840年，1855年被转藏于卢浮宫。1852年，德拉克洛瓦又画过一个较小尺幅的版本，这个版本后来从莫罗的藏品中转到了卢浮宫。

第四章

德拉克洛瓦
《十字军占领君士坦丁堡》

要欣赏这幅画，首先要克服许多敌意。因为它尺幅巨大，又充满戏剧性，会使我们想起沃尔特·司各特[1]小说中的插图，以及19世纪浪漫主义中一切无聊的恭维；更严肃点儿说，它充满了躁动与不安，使眼睛无法安定下来，去享受一种感官上的平静——这种平静源自那被和谐地连接在一起的色块。在卢浮宫里，要想细看德拉克洛瓦的这幅杰作，需要意志的努力。我真同情那些游客，他们精疲力竭，跟跄地移向维米尔的《织花边的少女》(Lace-Maker)。但是，如果我在此停上两分钟，面对这幅巨大的、硝烟弥漫的画作，以及它那气焰飞扬的邻作——《撒尔达那帕勒之死》(The Death of Sardanapalus)，我就能逐渐意识到，此刻，我正在遭遇的乃是19世纪最伟大的诗人之一，一位能够以绝对的精湛，用色彩与线条表达自己的人物。

　　当然，我的阅读在某种程度上影响了我的判断。就像透纳在罗斯金那里激发出一种毫无保留、不加鉴别的激情，德拉克洛瓦也激发了波德莱尔，而这两位能言善辩的赞美者写下的艺术评论，至今仍可作为文学作品阅读。此外，德拉克洛瓦自己就是一位才华横溢的作家，也是自达·芬奇以来最好的对自己艺术的解说者。从他的日记中，我们看到一位生气勃勃又智识超

1　沃尔特·司各特(Walter Scott, 1771—1832)，苏格兰小说家、诗人，创作了三十多部历史小说，其诗作充满浪漫的冒险故事，情节浪漫复杂，语言生动流畅。

群的人物，堪比司汤达小说中的主人公。要不是他的心智超群首先俘获了我，我可能永远不会这么爱他的画（而且我承认，对这些画作，我有一种波德莱尔式的迷恋）。为了公平起见，在更仔细地观看《十字军占领君士坦丁堡》之前，我要先讲讲他的生平。

他生于1798年，也许是法国政治家塔列朗[1]的儿子，到了晚年，他逐渐显露出与其相似的外貌。他那幅藏于卢浮宫的自画像，是他三十七岁那年画的。尽管像大部分自画像一样，它呈现出模特最和蔼可亲的一面，但人们还是能够觉察到几分精力、几分意志和几分不屑，它们几乎直接暴露于这位通晓世故的人物那副精致的外表之下。我们能够看到一副野兽的面容，那有力的下颌和细长的眼睛，冲击着与他同时代的所有人。

"当我们的伟大画家的整个灵魂对准一个观念或是想攫住一个梦幻的时候，一只眈眈于猎物的老虎也没有像他那样，眼睛里闪着那么明亮的光，肌肉里蕴含着那么急切的颤动。"[2]

老虎。这个词很早就出现在有关德拉克洛瓦的研究中，而且不无道理。几乎他所有伟大的作品中都包含着洒落的鲜血，而且其中很多描绘的都是难以形容的大屠杀场面。每到巴黎动物园的投食时间——这是他很少错过的事件——他告诉我们，他都会"沉浸在幸福之中"。

但是，他的本性中还有另外一面，使得"老虎"这一比喻更

1　夏尔·莫里斯·德·塔列朗-佩里戈尔（Charles Maurice de Talleyrand-Périgord，1754—1838），法国政治家、外交家，以出色的外交能力著称。

2　克拉克在此处引用了波德莱尔论德拉克洛瓦的文字，参见《波德莱尔美学论文选》，郭宏安译，人民文学出版社1987年版，第540页。

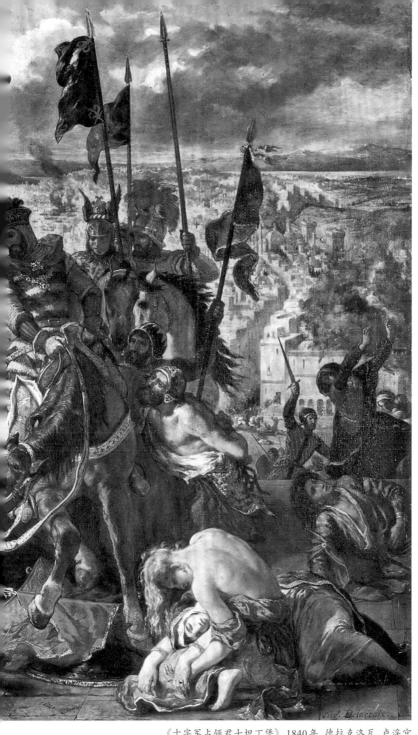

《十字军占领君士坦丁堡》，1840年，德拉克洛瓦，卢浮宫

加切合。斯宾格勒[1]有种说法，叫"浮士德型人格"，德拉克洛瓦就是典型的例子，或许他比《浮士德》的作者歌德还要典型——歌德偶然发现，德拉克洛瓦为他的戏剧诗所绘的插图"极大地扩展了诗歌原有的意义"。在其最初的画作中，德拉克洛瓦曾将自己展示为身着哈姆雷特戏服的样子。当然，这里表现的不是那位优柔寡断的王子，而是一位身负才智之重担的青年学者。随着年龄的增长，德拉克洛瓦越来越不像哈姆雷特，我想哈姆雷特也必会如此。他那未被答复的疑问最终落定为一种对斯多葛哲学的倾好。但出于对社会习俗的讽刺和蔑视，他仍旧是一面社会风流的宝镜（the glass of fashion）。换成波德莱尔的话，就是说德拉克洛瓦乃是"浪荡子"的最高化身。但是，一旦他褪去那身英式剪裁的衣装——他是最先将这种式样引入巴黎社会的人物之一——换上一身阿拉伯人的装束，我们就会看到，这位伟大的悲观主义者又会如何从这世上，尤其是从19世纪这个繁荣昌盛、粗鲁而又充满勃勃生机的世界中抽身而退。像雅各布·布克哈特[2]一样，几乎唯一能够激怒他，令他公开鄙视的事情，就是谈论进步。他知道，我们事实上九死一生，能够存活下来实属侥幸；他明白，没有任何理由，要我们重来一遍。

56

他曾将自己完成于1840年之前的三幅伟大作品描述为他的"三幅大屠杀"。事实上，它们确实显示出他对暴力一贯的兴趣；不过，这些画也印证了他心灵的发展。第一幅《希奥岛

1　奥斯瓦尔德·斯宾格勒（Oswald Spengler，1880—1936），德国历史学家、哲学家，代表作为《西方的没落》。

2　雅各布·布克哈特（Jacob Burckhardt，1818—1897），瑞士文化历史学家，主要研究欧洲艺术史与人文主义，代表作为《意大利文艺复兴时期的文化》。

的屠杀》(*The Massacre at Chios*)虽然像毕加索的《格尔尼卡》(*Guernica*)一样,描绘的是当时刚刚发生的事件,但直到今天,它仍旧是罕见的、具有感动我们的力量的图画之一;而且,如果我们还记得,它最初曾和安格尔那幅最无聊的画作《路易十三的誓言》(*The Vow of Louis XIII*)展出于同一个沙龙,我们就能想象出,对于当时的年轻人来说,这幅画意味着什么。德拉克洛瓦的愤怒和对暴政的憎恨是真诚的,但在一定程度上,也是惯例性的。他的第二幅大屠杀,《撒尔达那帕勒之死》要更个人化。波德莱尔曾说,"正是他灵魂中野蛮的那一半,完全奉献给了梦境的描绘"。但是在这里,这梦境也不是他个人的独创,因为这样一幅描绘肉体的疯狂,并以暴力和自愿赴死告终的图像,一直是浪漫神话的一部分,从萨德侯爵到《阿克塞尔》[1]都是如此。

　　他的第三幅大屠杀《十字军占领君士坦丁堡》是幅前无古人的作品。此时距他绘制《撒尔达那帕勒之死》已经过去了十多年,德拉克洛瓦对人类命运的看法,也发生了相当大的改变。他已经去过摩洛哥,但他在那里发现的并不是他所想象的那种感性的狂野,而是一种古老而高贵的生活方式。他立刻认识到,比起沙龙的那种僵硬做作,这种生活方式要古典得多。他与那个时代最精深的灵魂都交往甚密,其中包括阿尔弗雷德·德·缪塞、乔治·桑,以及他最挚爱的朋友肖邦。德拉克洛瓦曾说,肖邦的

1 《阿克塞尔》(*Axël*),法国作家维利耶·德·利尔-阿达姆的戏剧作品。故事开始于一座神秘的城堡,剧中拜伦式的男主人公阿克塞尔在此遇到了一位德国公主。短暂冲突之后,他们相爱了。他们计划了一系列非凡的旅行,但发现现实生活永远无法实现他们的梦想,最终双双自杀。

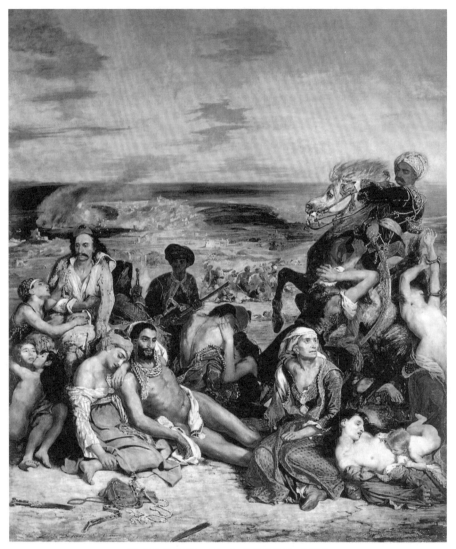

《希奥岛的屠杀》, 1825年, 德拉克洛瓦, 卢浮宫

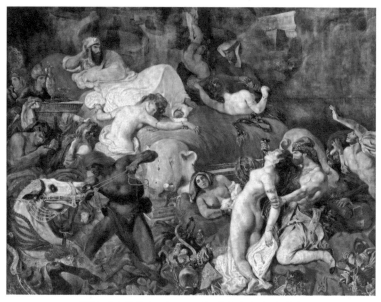

《撒尔达那帕勒之死》，1827年，德拉克洛瓦，卢浮宫

音乐对他来说，"就像长着绚烂羽毛的鸟儿在深渊上空拍打着翅膀"。他还逐渐发展出一套历史哲学，不可思议地与尼采和布克哈特的观念类似。关于阐述这一哲学的最伟大的艺术作品，曾存于法国众议院的图书馆中，1838年到1845年，他曾受命装饰这里。其中最完整、最容易为人们所接受的，就是《十字军占领君士坦丁堡》。

　　这幅画最初由阿道夫·梯也尔[1]为凡尔赛宫定制，被拿来与格罗男爵[2]和贺拉斯·韦尔内[3]的巨大画幅挂在一起，以显示拿

57

1　阿道夫·梯也尔（Adolphe Thiers，1797—1877），法国政治家、历史学家、记者，曾发表赞颂德拉克洛瓦画作的文章。
2　格罗男爵，即安托万-让·格罗（Antoine-Jean Gros，1771—1835），法国新古典主义画家。
3　贺拉斯·韦尔内（Horace Vernet，1789—1863），法国画家，擅长描绘战争及历史题材。

破仑的胜利。德拉克洛瓦选择了这样的主题,但似乎没人发现其中隐藏的讽刺意味,尽管他已经十分明显地表明了自己的意图。他告诉我们,为了使他的作品仅凭一般色调和色彩就能表达含义,能够远在人们阅读它们的内容之前就对他们的心灵产生影响,他煞费苦心。《十字军占领君士坦丁堡》的色彩是肃穆、阴沉的。燃烧的城市使整个天空变暗,十字军团深陷在一团云烟的阴影中,看起来就像一大团紫色色块。对眼睛的唯一安慰,就是博斯普鲁斯海峡的那一抹淡蓝色,其间点缀着些许红帆,就像从远处战场传来的号角声。

与其他以大屠杀为主题的作品相比,《十字军占领君士坦丁堡》的不同之处在于,德拉克洛瓦从暴力中再也得不到任何快感了。他对野蛮人已经丧失了信心。在他大部分描述人类"九死一生"的作品中,人们会感到,比起被消耗殆尽的文明的残渣,破坏者的生命力要更加可贵,但是在这里,征服者们自身已经精疲力竭。德拉克洛瓦绘于众议院图书馆中的匈奴王阿提拉的粗野能量再也无法鼓舞他们了。他们看着那些受害者,眼中充满忧伤与困惑。他们征服了这个文明世界,但不知道该如何处置它。他们将会摧毁它,不过仅仅是出于难堪。

"但是你已将它作为文学来称赞,"读者们可能会说,"那作为绘画,你又能就它说些什么?"在法国,人们不会问这样的问题;但德拉克洛瓦对这个培养了莎士比亚、拜伦和司各特的国家的欣赏并未获得相应的回报。据说一位法国沙龙女主人,在看到

《十字军占领君士坦丁堡》局部之一

她最喜爱的宾客从派对上偷偷溜走时，曾这样感慨："德拉克洛瓦先生是位多么有魅力的男子啊，他画画真是可惜了！"这一直是英国人的态度，而且在这个国家，他的画作又是如此之少，因此，我不认为这一观念能够被改变。此外，由于摄影作品的效果主要取决于色彩而非色调，因此，他的画作的拍摄效果并不好。即使是他的敌人也承认，他是一位伟大而又具有深刻原创性的色彩大师，能够通过互补色的并置取得意想不到的特殊效果，这

58

最终导向了修拉的发现。那些希望他的色彩要么像鲁本斯、要么像威尼斯画派的人,有时会对他的色彩做出错误的判断。鲁本斯和提香当然是他的老师,但是,他的意图是完全不同的。他构筑和谐,却不是为了达到和谐本身,而是将色彩作为戏剧性表达的手段。由于他的主题多是悲剧性的或骇人的,他的色彩因此也总是不祥的。他喜欢将青灰色的蓝和紫放在一起,来表现险恶的天空。他尤其喜爱那噩梦般的深绿色,作为血红色的互补色,它总是令我们惊恐。当波德莱尔写下《灯塔》中的这些诗句时,这一点无疑正萦绕在他的心头:"德拉克洛瓦,赤血染碧湖,邪魔频发难,密林浓荫罩,绿松常相伴。"[1]在摄影复制品中,这一切都消失了,同样消失的还有他那具有表现性的笔触。德拉克洛瓦的"笔迹"既刚健又有特色,在他的每一笔中都能感受到,但这种效果在摄影中就减化和消失了。我喜欢以非常近的距离看德拉克洛瓦的画,享受其中那野性的力量,这种力量即使在他使用相当亲切的色彩时,也能被感受到。但是在《十字军占领君士坦丁堡》中,我却无法凝视任何高于马背的东西。由此,我也就能体会到那些业余爱好者的感受了。他们能在画家的小幅作品或素描中找到乐趣,但面对这样的庞然大物,也只能望而却步。

德拉克洛瓦知道自己的素描是如何生动;但他写道,"你总要搞坏点什么东西,一幅画才得以完成"。他煞费苦心地保

1 此处引用了刘楠祺的翻译,参见[法]波德莱尔:《恶之花》,上海文艺出版社2017年版。另可参考《波德莱尔美学论文选》。

《十字军占领君士坦丁堡》局部之二

持画面的生动。如果可以将《十字军占领君士坦丁堡》加以剪裁，分别展出其各个细节——比如画面左边那位将死的妇人，或这一惊人的风景中的任何一部分——它们将会得到更多的赞美。有一个细节常常被从整个构图中提取出来：画面右侧前景中，那位俯身于同伴身上的半裸女子。她就是那为人熟知的浪漫主义的象征，是那脚下的花朵，难怪我们伟大的浪漫主义艺术家会带着感激看向她。她的头发和后背，就像流水滑过石头，又像是一股破碎的波浪。她启发了罗丹创作雕塑《达那伊德》（*La*

59

《十字军占领君士坦丁堡》局部之三

Danaïde），而她的同伴那转向我们的脸，似乎是毕加索一系列素
描的起点。

《十字军占领君士坦丁堡》是将"戏剧性"一词体现得淋漓
尽致的一幅画，要否认这一点将是愚蠢的。在它首次展出时，这
样的指控就出现了，而且暗合了波德莱尔那令人钦佩的说法，
"人生的重大场合里的举止的夸张的真实"[1]。真实是足够真实；
但我们必须承认，面对逐渐逼近的骑兵队，在任何情况下，这两
位女子都绝不会采取如此动人的姿态，而德拉克洛瓦也并不真

1　参见《波德莱尔美学论文选》，第377页。

的要求我们相信她们会这么做。他持有另外一种信念,即艺术必须在想象力的引领下,重新创造事件,从而展现出诗的品质。他或许是最后一位成功追随了贺拉斯[1]的建议的欧洲画家,这一建议曾使许多二流艺术家误入歧途,那就是,"诗如画"(ut pictura poesis)。我们可以批评《十字军占领君士坦丁堡》作为诗剧的形式,那些不喜欢古典表演风格,如埃德蒙·基恩[2]和夏里亚宾[3]那样的表演风格的人,可能会反感画中那两位拜占庭老人的夸张姿势。但是,确定无疑的是,看到这些十字军战士们,没有人会不受触动。这支困惑、迷茫的队伍,被困在一个忧郁的旋涡里不能自拔。构成这一旋涡的,是他们战马的脖颈,他们的旗帜,以及那华丽的头盔的剪影。他们像极了某些藏族仪式中的木偶,背后是那即将倾覆的古代世界的首都。

61

1　昆图斯·贺拉斯·弗拉库斯(Quintus Horatius Flaccus, 公元前65—前8),古罗马诗人、翻译家、批评家,代表作为《诗艺》。

2　埃德蒙·基恩(Edmund Kean, 1787—1833),英国著名莎士比亚戏剧演员。

3　费奥多尔·夏里亚宾(Feodor Chaliapin, 1873—1938),俄罗斯歌剧演唱家,拥有深沉而富有表现力的低音嗓音。

《捕鱼神迹》(*The Miraculous Draught of Fishes*)，作者拉斐尔(Raphael, 1483—1520)，作品以水彩画在固定尺寸的纸张上，这些纸又被粘贴到一起，整个面积达322厘米×401厘米。这是一组十幅挂毯草图中的一幅，1515年由教皇利奥十世委托制作。这些壁毯本来打算挂在西斯廷礼拜堂窗户的下方，像现在一样，这部分墙壁是由画毯覆盖的。草图于1516年完成，然后被送到布鲁塞尔进行编织制作。负责这项任务的是挂毯织匠彼得·凡·阿尔斯特(Pieter van Aelst)。他以低经纱织造，速度很快，到1519年的圣诞节，已有七幅挂毯挂在了教堂里。这些草图(除了一幅例外)留在了布鲁塞尔；用它们织成的挂毯被送给法国国王弗朗索瓦一世和英国国王亨利八世。作为挂毯草图，它们一直被使用到1620年。1623年后的某个时间，查理一世买下这些设计图中的七幅，在新成立的莫特莱克挂毯织造厂中使用，以这些设计稿为基础又织造了若干组挂毯。当查理一世的收藏被售卖的时候，这些草图到了奥利弗·克伦威尔手中，之后又流转到查理二世手中。到17世纪末，莫特莱克挂毯织造厂被废弃，这些草图又被安置在汉普顿宫，在一个克里斯多夫·雷恩爵士特地为其打造的展厅中。之后，它们被从一个皇家寓所移到另一个，直到1865年，维多利亚女王在她丈夫的建议下，同意将这些设计图出借给南肯辛顿博物馆(维多利亚和阿尔伯特博物馆)。

在织造挂毯的过程中，以及在从白金汉宫到温莎城堡的频繁旅途中，这些草图必然遭受了相当程度的损坏，也免不了不停被修复。这类修复主要是加强轮廓线，因此不会对整个效果造成巨大的改变。但这些修复确实使我们难以辨认出作品中的哪些部分是拉斐尔自己完成的。他肯定雇用了一些助手，但画中的主要部分，比如圣彼得的头部，看起来仍旧是出自拉斐尔自己的手笔。

拉斐尔
《捕鱼神迹》

走进维多利亚和阿尔伯特博物馆的大厅，看到那里收藏的拉斐尔的一系列挂毯草图，你就会向往更高等级的存在。（顺便说一句，这些草图的尺寸几乎与西斯廷礼拜堂中的那些挂毯一样，它们本就是为那里设计的。）刚开始看时或许会感觉糟糕。我们总是不够平静，不够坚定，难以付出努力。我们要求与图像更接近些，以使我们体验到我们在美术馆外已经习惯了的当代的兴奋感；而此刻，我们坐在这里，以一种充满敬意的无聊看着这些伟大的、闪着釉光的画布，从这一幅到那一幅，等待着将要发生的一切。

　　当我们的目光落到《捕鱼神迹》上，在此稍事停留，奇迹就发生了。它或许不是这组草图中最宏伟的一幅，却是最容易接近的。它的光线与色彩品质，就像意外的奖赏一样，是我们之前的观画体验使我们能够敏锐感受到的。画中的鱼或许来自透纳，水中的倒影则像出自塞尚之手。我们的眼睛扎进画中，各种官能开始获得力量，变得丰盈。不知不觉中，我们已经开始了欣赏这庄严风格（Grand Manner）的艰苦征程。

　　这个世界离我们的真实经验之远，就像弥尔顿的语言和图像与日常生活用语之间的距离。无论《路加福音》对这些故事的最初记载是什么样的，都肯定不是画中这样，而拉斐尔也从未假

定过它就是如此。但现在,他所处理的是一个伟大主题,所要装
饰的是基督教王国中最壮丽的房间。因此,每个人物、每个事件
都必须表现出极尽可能的高贵,只要故事允许。这么说意味着
什么? 看着《捕鱼神迹》,我发现画中的人物健硕而英俊,堪称人
类中的模范。他们代表着生物学成功的中庸之道,平等地排除
了那些粗野的、软弱的人,以及那些喧闹的、太过精细的人。他
们坚毅果敢,胸怀坦荡,全身心地投入手上在做的事。但是,这
种存在状态是借助风格达到的。就像弥尔顿式的措辞几乎会使
所有事件都上升到高贵层面一样,拉斐尔也有一种能力,即为他
所见的一切寻找一种简单的、可理解的并且造型优美的对等物,
并为整个场景赋予一种更高的统一性。

　　如果没有这种风格的统一,画中两组呈现出不同情绪的人
物或许会令我心烦。画中右边船上的人物,代表着为艺术而艺
术的信念。在16世纪最初的二十年里,用透视短缩法画成的
裸体,特别是用这种方法画成的肩膀,是最令人满意的造型,是
人们的目光得以停留之处,这里体现在西庇太的两个正在弯腰
拉网的儿子身上。拉斐尔有意识地展示了自己高超的"造型"
(disegno)技艺,这个文艺复兴的关键词意味着素描、设计与形
式信念三者的合一。坐在船尾的西庇太本人,有意让人想起
古代的河神;而整条灿烂、满载的船只,则是给鉴赏家们看的。
他们也不会失望,只要他们心中还留存着对古典传统的一丝
记忆。

63

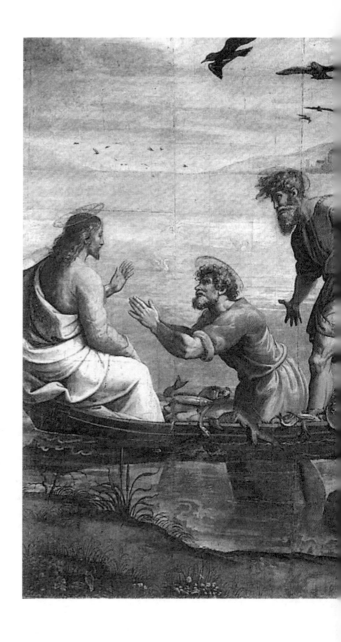

《捕鱼神迹》，1515—1516
年，拉斐尔，维多利亚和阿
尔伯特博物馆

　　再看左边船上的人物群像，这是给信仰者们看的。"主啊，离开我；我是个罪人。"这是人类看到神迹带来的好运后，做出的意义深远的回应。凭此，拉斐尔的想象力也受到激发，风格得以让位于真实。

　　不过，在试图分别审视两组人像之前，我开始意识到，他们彼此之间的联系是何等紧密。整个构图之中，贯穿着一种有节奏的韵律，此起彼伏，抑扬顿挫，就像一首结构完美的亨德尔的乐曲。如果我们从右向左跟随它（因为这是挂毯设计，最终还是要

《捕鱼神迹》局部之一

逆向欣赏的），就会看到"河神"是如何像划桨手一样带我们进
入这一组英雄般的渔夫的画面，看到这组群像丰富的、令人身临
其境的动作如何卷起一股能量的旋涡。接着到来的是一种巧妙
的艺术手法，它将站立的门徒圣安德鲁联系进来，他的左手后面
是渔夫那飘动的衣袍。然后，圣安德鲁自身形成了一个休止符，
以及队伍中的顶点，抑制着我们，却不减弱我们的势头。接下来
终于到了令人不可思议的加速——祈祷的圣彼得，之前的一切设
计都是为他这一充满激情的动作而做的准备。最后，是耶稣那令

64

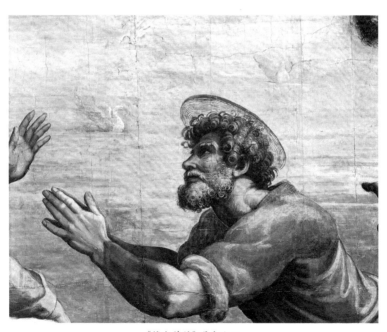

《捕鱼神迹》局部之二

人安慰的形象,对于圣彼得的情感,他的手既是检验,又是接受。

在这一分析的过程中,我逐渐意识到一种设计的微妙性,这起初隐藏在拉斐尔那坚定不移的风格中:比如,圣彼得的双臂先是沉进阴影里,但他祈祷的双手又出现在光线中,这种处理手法就使他看起来身体倾向耶稣。我还意识到(就像在对弥尔顿的分析中一样),某些看起来只具有修辞正当性的片段,却旨在被真实地解读:比如,吹动圣安德鲁左手后面那飘动的衣袍的风,也吹拂着他的头发,并且主导着鸟群的移动。拉斐尔的形式语言,与巴洛克风格的那种堂皇的装饰仍旧有着相当大的距离。

到这里,我的心灵已经适应了这种庄严风格,于是,进入其他草图中所描绘的那些伟大事件,也变得不再困难。我的目光飘到相邻画幅中垂死的亚拿尼亚身上。有那么一个片刻,我想知道,拉斐尔到底是如何创作出这么复杂、这么具有表现力的人物的? 米开朗琪罗在他的《圣保罗的皈依》(*Conversion of St Paul*)中能够对其加以改造,却无法超越。带着同样的惊讶,我看向圣彼得在圣殿中治愈跛脚者的场景中那个乞讨者的头部,拉斐尔将丑陋理想化的能力足以媲美列奥纳多·达·芬奇。在同一幅草图的中间,是托斯卡纳苦修士的原型人物——圣彼得,他像是直接来自乔托和马萨乔的湿壁画,但在圣殿大门那叙利亚式的螺旋廊柱中,又显得如此恰切。

67　　像往常一样,每当我观看拉斐尔成熟时期的作品,我总会思考他那无可匹敌的同化、吸收能力。他的天分不同于任何具有相

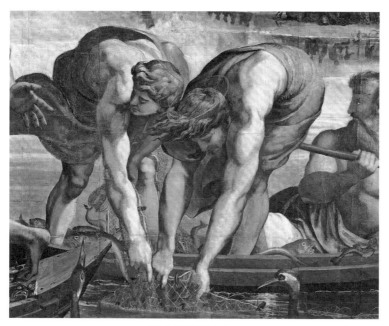

《捕鱼神迹》局部之三

似名望的艺术家。提香、伦勃朗、委拉斯开兹、米开朗琪罗，从其最早成名的作品开始，他们就在本质上属于他们自己。他们的创作生涯，就是对他们性格中的这一核心之处的不断发展和丰富，就算接受其他艺术家的影响，也只是为了强化自己的信念。而对于拉斐尔，则每一种新的影响都是决定性的。他从一位准佩鲁吉诺[1]风格的画家，在十年之内变成一位能画出《赫利奥多罗斯被逐出圣殿》的画家，这种转变是彻底的，而不是渐进式的。可

1　彼得罗·佩鲁吉诺（Pietro Perugino，1446/1452—1523），意大利文艺复兴时期的画家，是拉斐尔的老师。

以感到，拉斐尔与后续一系列风格的相遇——与列奥纳多、巴尔托洛梅奥[1]、米开朗琪罗、梵蒂冈的阿里阿德涅雕像及图拉真凯旋柱——都让他在自身之中发现了某种新鲜的、出乎意料的东西。

但是，在这一切有关个性的转变中，最具决定性的部分源于他在技术上的改变。只要拉斐尔是在木板上用油彩作画，他对材料的敏感就会导致他去效仿那种讲究细节、表面发光的佛兰德斯艺术，这在当时的意大利极受推崇，尤其在他的家乡乌尔比诺。但是，庄严风格根植于意大利的湿壁画传统。后来拉斐尔接到委托，要为梵蒂冈的宏大空间覆以湿壁画，从这一刻开始，他的天才的整个性质似乎被扩展了。他在技法上变得更加足智多谋，心智也达到了前所未有的高度。如此形成的风格，主导了西欧的学院艺术，直到19世纪。

对我们后人来说极为有幸的是，拉斐尔接受了一项委托，使他得以在可移动介质上实现湿壁画的效果，这就是一系列全尺寸挂毯设计。挂毯在布鲁塞尔织好，再挂到西斯廷礼拜堂中。1515年，当第一笔款项支付到位时，他已经完成了埃利奥多罗厅的装饰。其间各种类型的工作令他不堪重负，他可能本以为挂毯设计所要求的投入，至多不过是前期的素描，之后他的学生可以将其放大，并最终实现出来。不过，此时他正处于自己的创作高峰期，而且这一主题也激起了他的想象力，所以尽管一定有助手帮助，但这组设计草图仍旧主要是拉斐尔自己创作的。完成设

68

1　巴尔托洛梅奥（Bartolomeo, 1472—1517），意大利文艺复兴时期的画家，主要创作宗教题材的画作。

计的那种水彩效果,展现出像湿壁画那样的宽阔与自由。在这组草图的很多地方,人们能够看到艺术家处理的果断、笔触的高贵,以及色调的真实,对此,只有梵蒂冈的湿壁画才能与之媲美。

后人的好运还在于,它们幸存了下来。这实在是个奇迹。文艺复兴时期的伟大草图几乎已全部遗失,其中包括像米开朗琪罗的《卡希纳之战》(*Battle of Cascina*)这样的著名作品。而拉斐尔的草图却被布鲁塞尔的织工们持续使用了一个世纪之久。查理一世将其买下之后,它们又在莫特莱克挂毯织造厂里被用了六十年。到了18世纪,它们才被视为博物馆藏品,但即使这样,它们还是被转移了不下五次,直到1865年,维多利亚女王的丈夫才建议她将这些草图出借给南肯辛顿博物馆,"以展示这位在人类历史上可资炫耀的,最纯粹、最高贵的天才"。当然,它们失去了某种色彩的绚烂。它们一定曾像乌尔比诺的尼科洛的陶瓷作品一样鲜亮,这种上过釉的瓷器(majolica)保存了一种未经磨灭的拉斐尔式色调。事实上,草图中的有些色彩已经改变了,比如我们可以看到,基督的白袍子在水中的倒影是红色的。袍子原本是红色的,在最早基于草图制成的挂毯中,我们可以看到这一点。西庇太的衣服原本是暗红色,现在也褪成了白色的画底色。这两种强烈而温暖的色调原本位于画面构图的两端,它们的消失让作品的整个品质发生了相当程度的改变。这组和谐的冷色调——白色、蓝色、浅绿色——在现代人的眼中,具有格外的魅力。但这是一种白银时代的和谐,拉斐尔的那个黄金时

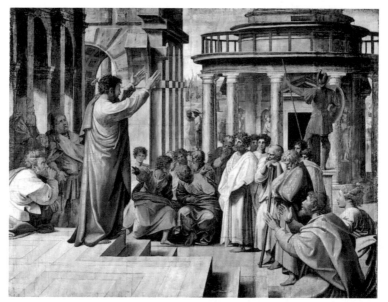

《圣保罗传教》，1515年，拉斐尔，维多利亚和阿尔伯特博物馆

代的回响已经逝去。

　　那些经常到访美术馆草图厅的人（只来一次是完全不够的），会发现他们在不同的日子为不同的作品所打动，这取决于光线，以及他们这时的心境。有时，人们会为《圣保罗传教》(*St. Paul Preaching*)的权威性所倾倒，画中的建筑背景既复杂又庄严，仿佛象征着他那论证的严密；有时，人们会为《基督责难彼得》(*Christ's Charge to Peter*)的古典完美性所折服；有时，人们的注意力又被吸引到其他细节上，比如《亚拿尼亚之死》(*The Death of Ananias*)中正在分发救济物品的圣约翰这样充满诗意

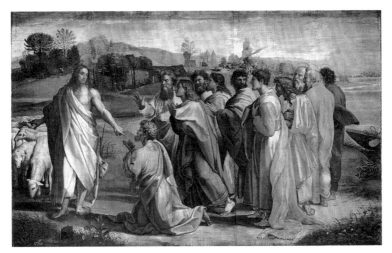

《基督责难彼得》，1515年，拉斐尔，维多利亚和阿尔伯特博物馆

的人物。但是到最后，人们还是会回到《捕鱼神迹》，这件整个系列中最为个人化的作品。这是纯粹的拉斐尔。他那些借鉴马萨乔和米开朗琪罗的作品，固然会使我们欣赏、敬畏，但是在这件作品中的人物面前，我们才能感受到对拉斐尔的亲近、喜爱，因为它们像是直接来自他的艺术原动力（primum mobile）。在我的经验里，这就是《帕尔纳索斯山》（*Parnassus*）[1]中的女神们，《雅典学院》（*School of Athens*）中围绕着毕达哥拉斯的年轻人（那可都是真正的无价之宝），以及《博尔塞纳的弥撒》（*The Mass at Bolsena*）中因见证了奇迹而震惊的人群。在上述这些作品中，我们发现拉斐尔的艺术有两大主要特色，一是流畅的运动感，二是在每一形式中都给人以滋养的丰盈感。

1　拉斐尔的湿壁画，描绘了阿波罗与九位缪斯女神，以及荷马、但丁等诗人，歌颂了诗与音乐的结合。

绘画中的运动效果最容易在线条中得到表现，但只有最伟大的艺术家才能将其与一种充实感结合起来。从青年时期起，拉斐尔就对体积感有一种直觉性的认识，随着年龄的增长，他将这种感觉与一种高贵的感官享受结合到一起。不像后来的学院派，他从不贬低眼睛的愉悦，《捕鱼神迹》前景中那些粉色、灰色的鹤，就像马奈的《抽烟的吉卜赛人》(*Gypsy with a Cigarette*)一样，给人以视觉上的兴奋。但是当他开始处理人体的时候，他希望达到一种可以将其握在手中的感觉；他让我们感到，我们可以抓住他笔下的耶稣门徒的四肢。

那么，这些坚固的形体如何才能被赋予一种运动感呢？为此，拉斐尔先是学习佛罗伦萨画派，并最终得益于古典时期的文物。艺术家要知道，哪种姿势可以体现出贯穿整个身体的运动连续性，并能将自己的部分动量传递到旁边的人物身上。他还要知道如何完美地调整平衡与张力。在这一点上，《捕鱼神迹》中的圣彼得和圣安德鲁是杰出的典范。然而，除了精湛的技艺之外，拉斐尔人物的运动感还有一种让人难以习得的品质，那就是一种内在的和谐，我们称之为"恩典"(grace)；当这个词在我的心灵中激起回忆的涟漪，我再一次看向这组草图，心中满是崭新的喜悦和更完满的理解。

《抽烟的吉卜赛人》，1862年，马奈，普林斯顿大学艺术博物馆

《热尔桑的招牌》(*L'Enseigne de Gersaint*)，作者安托万·华托 (Antoine Watteau, 1684—1721)，布面油画，长308厘米，宽163厘米。它由华托的朋友，画商埃德蒙·弗朗索瓦·热尔桑 (Edmonde François Gersaint) 定制，作为其画廊大门上的招牌画，他的画廊位于圣母桥第35号。

华托
《热尔桑的招牌》

纯粹的愉悦！一件艺术品应该激发这样一种回应的观念，对于今天的观众来说似乎有些轻微的不得体，以及十足的守旧。它将我们带回到唯美主义运动的最后低语，那时，评论家们正就"纯诗"（pure poetry）这一概念的含义争论不休。不过，如果世界上有什么东西称得上是"纯画"的话，那就是这幅《热尔桑的招牌》。站在这幅画面前，我会想起沃尔特·佩特[1]论乔尔乔内的文章，并摸索他这句话的含义——"每一种艺术的感性材料都为之赋予了一种特殊的形象或特殊的美感，这是无法用其他艺术形式传达的。"

　　《热尔桑的招牌》的神秘之处，在于色调与色彩的交相辉映所散发出的一种夺人心魄的美，以至于任何尝试性的分析都显得愚蠢而粗俗。这是我对这幅画的第一印象。但是当我坐在那儿，陶醉于这些闪着微光的光影效果时，我幻想自己理解了这幅画的某些创作原则。令我万分惊讶的是，它让我想起皮耶罗·德拉·弗朗切斯卡的那些关于示巴女王的湿壁画。同样银光闪闪的色彩，同样是暖色与冷色在行进中跳跃与交替，连那种冷漠感和疏离感，都是一样的。

　　在这幅作品中，单种色彩是不可名状的，想要通过复制色

1　沃尔特·佩特（Walter Pater, 1839—1894），英国作家、艺术评论家，毕业于牛津大学，他关于文艺复兴的评论作品在其时代颇受欢迎，也有一定争议性。

彩以还原展示，将会失去画面的整体效果。画面左侧的女士所
穿的丝质衣裙是画中最引人注目的部分，我想这个或许可以被
描述为一种淡紫红色。但是其他大片的区域都不是由单一色彩
构成的，而是某种色调的变异。属于偏冷色调的淡紫红色衣裙，
由旁边男士的黄褐色马甲的暖色补足，然后过渡到背景中冷色
调的灰色。画面右侧的进程则相反。坐姿女士的丝质衣裙，其
色彩难以形容，是属于春天的各种色彩的融合，但总体上是暖色
调的。背对着我们的那位绅士，是画中最冷的灰色，但是他的银
色假发，又被狄安娜和她的仙女们所中和。画中，他正在欣赏她
们那柔和的粉色肉体。从里到外，从后到前，依次是白色、冷色、
暖色、冷色、黑色、冷色、暖色、黑色：这种严格的设计，堪比赋
格曲。

75

　　当然，华托不会让这种形式性变得太明显，而是引入了微妙
的变化。此外，为了掩饰色调的对称，他还将内容加以对比：热
尔桑画店里的两种活动，一是推销的艺术，围绕着优雅、精致的
画框展开；一是打包的机械工艺，以粗糙的木制包装箱为中心。
而且，一旦我们的眼睛逐渐适应了这一大的规划，就能逐渐意识
到那些一开始在灰色中很难觉察的色彩细节。那位站姿女士的
淡紫红色斗篷底下，现出一只祖母绿的袜子；坐姿女士的手肘旁
边，是一只红漆盒子。这就像是大型交响乐团中的例外乐器，一
开始不被注意，直到读了乐谱，我们才会发现它们，而它们为整
体赋予了深度和节奏。

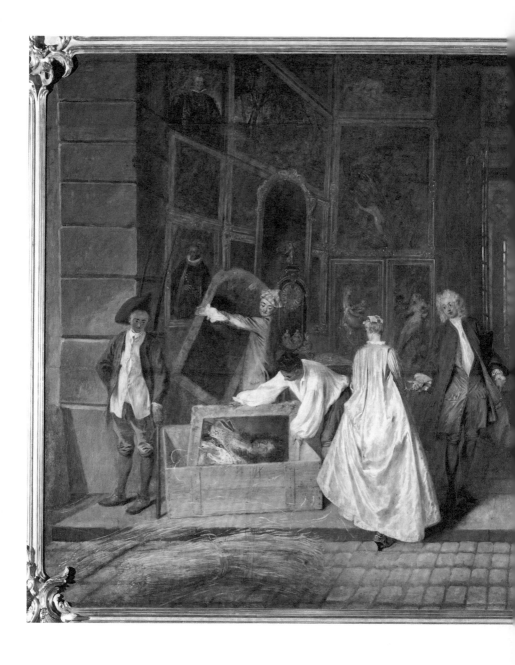

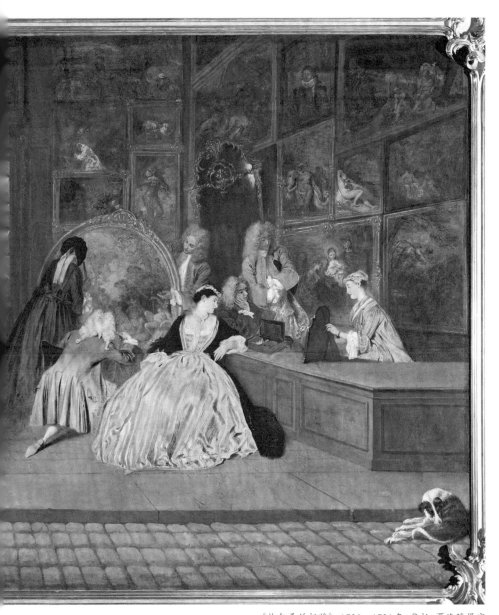

《热尔桑的招牌》，1720—1721 年，华托，夏洛滕堡宫

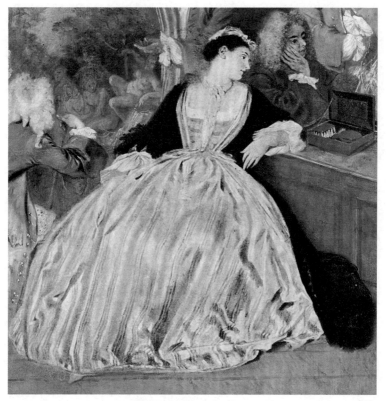

《热尔桑的招牌》局部之一

站在《热尔桑的招牌》面前，这些有关色调与色彩的反思最先进入脑海，然而我想，假如我曾看过华托的其他作品的话，就不会先有这些想法了。面对这幅画，我无疑应该首先想起他笔下人物的优雅与悲情，以及他所独创的那个动人的虚幻世界。即便是罗杰·弗莱，也发现他更容易想起他与《菲内特》(*La Finette*)

的相遇，而不是《淡漠者》(*L'Indifférent*)中的造型特点。《热尔桑的招牌》中确实存在着诗意的元素，以及人物关系之间的微妙互动，但是这些都是次要的；居于首位的，是绘画品质。这是华托所有绘画中唯一拥有这种品质的作品，就像它在其他方面也同样特殊一样：我们必须要问，到底发生了什么。

实际上，《热尔桑的招牌》是华托的最后一幅画。1719年，在早已感染肺痨的情况下，他却奇怪地幻想着要去访问英国，"那名副其实的疾病之乡"。也许他去拜访了著名的理查德·米德医生，米德医生也确实收藏了他的两幅作品。不过，我非常怀疑这些作品是不是在英国画的。他在伦敦居住的那几个月是令人费解的。华托的朋友们觉得，这段岁月改变了他的性情。他于1720年回到巴黎，后续的事情用热尔桑自己的话来叙述，是最好不过的。

"1721年，当他回到巴黎的时候，我的生意才开始没几年。他来找我，问我能否允许他画一张招贴画，挂在我商店的门外以作展示，这是为了（用他自己的话说）消除他的手指的麻木感。我不太情愿答应他的要求，因为我更想让他干点正经事；但是，鉴于这能给他带来欢愉，我还是答应了。这幅画的成功是众所周知的。一切浑然天成，态度是那么诚恳、从容，构图自然、不做作，人物分组一目了然，这使它吸引了众多路人的目光，就连技巧最纯熟的画家也多次前来瞻仰。华托完成这幅作品仅用了八天，而且他还只在早上工作，因为他那脆弱的健康，或不如说是

他的孱弱，使他无法工作更长时间。这是唯一一件稍微提高了
他的自尊心的作品：他毫不犹豫地对我承认了这一点。"

　　这幅画完成后不久，华托又一次陷入了一种倦怠状态。由
于担心自己给热尔桑带来不便，他坚持要回到乡下去。热尔桑
在诺让给他找了一处房屋，这里靠近他的家乡万塞讷。第二年
的夏天，华托在那里去世，享年三十七岁。

　　热尔桑的叙述中提出的几个原因，解释了这幅画为何会如
此特别。华托很快就完成了这幅画，而事实上他作画的准则之
一是要画得慢；它的画幅巨大（长度超过300厘米），而华托其他
最好的作品都很小；它源于直接写生，而华托一般的创作过程，
是从速写簿上的素描中拼凑出他想要的画面，其中很多素材他
都用过多遍。《热尔桑的招牌》有两幅素描存世，其中一幅是一
张紫衣女子的速写，创作时间或许要早一些；但是另一幅对打包
工人的速写，则有一种速度感和紧迫感，这在华托的作品中是罕
见的。这或许是他唯一一幅不是为了素描本身而创作的素描作
品，而是有其他目的。最能说明问题的是，热尔桑的陈述告诉我
们，这幅画是在画家经历了一段时间的创作停滞期之后完成的，
因此是一种内在的强烈创作冲动的结果。

　　华托的好几个朋友在描述他的性格时，用的是从17世纪沿
袭来的那种古典的精确性，结果却惊人的一致。他就是唯美主
义运动的辩护人认为艺术家应该成为的样子：骄傲，精致，独来
独往，总是对自己的作品感到不满意。在他毁掉自己的一幅画

之前,热尔桑很难劝他放手。他还常常抱怨,说人们为他这些多余之物,价钱付得过高了。他渴望独立。当他那学究气的朋友凯吕斯[1]就他动荡的生活方式发表一通训教的时候,华托回复道:"最后的堡垒还有医院,不是吗? 那儿可是来者不拒。"正如龚古尔兄弟的真心所言,这样的回复,使他更接近于我们的时代。

他知道自己得了肺痨,但是很难说他最早于何时感染了这病。或许有人猜想,到了某个时间点,他作品中的紧张和不安开始增加。他画中人物的手远比他们的面孔更能流露出他们不安的内心,而且似乎越来越紧张,以至于人物的皮肤紧紧地包裹在骨头上。实际上,基于年代的判断是没有定论的,而且华托的素描和绘画尤其难以确定创作时间;《舟发西苔岛》(*The Embarkation for Cythera*)的第二个版本,肯定是在他的健康每况愈下的时候绘制的,却是他所有作品中技艺最精湛、最有活力的一幅。

然而《热尔桑的招牌》显示出,当他的手指在伦敦的雾霭中变得越来越麻木的时候,他也正在经历创造思维的危机。不管其原因为何,这一危机表现为两个方面:一是需要新的主题,一是寻求新的构图基础。华托是位营造幻象的诗人,这在龚古尔兄弟之后,成为作者们的首要共识。他的主题就是白日梦,他的人物有一半都穿着华丽的舞会服装,而他最写实的作品,画的都是

1　阿内·克劳德·德·凯吕斯(Anne Claude de Caylus,1692—1765),法国古物学家、考古学家。

《舟发西苔岛》，约1712—1717年，华托，卢浮宫

演员。由于他技艺精湛，能够描绘真实可感的细节——手部、头部以及丝织品的质地，所以这些幻象变得可信，并提供了自乔尔乔内的时代以来，对现实生活的最愉快的逃离：从他第一次展出绘画，他的图像就开始流行，并且持续了一个世纪。即便是在弗拉戈纳尔[1]最好的作品中，他也不过是在继续耕耘华托的花园，而他是在华托死后十年才出生。想到这一点，人们就可以看出，18世纪的趣味对于这一具有魔力的野餐神话是多么沉迷。华托一定觉得，他已经成了自己创造出的风尚的囚徒。因此，他对自己曾经所做的一切都感到不满；因此，这个让热尔桑如此惊恐的请求，这幅他最后的作品，才不应该是一幅"花园庆典"（fête-champêtre）主题图，而是一幅店铺招贴画。

从风格上来说，他在当时也陷入了僵局。凯吕斯曾说华托在绘画构图上有缺陷，并因此遭受嘲笑；但从学术的角度来看，他是对的。华托从未掌握那种将人物深浅有序地安排在空间中的巴洛克技巧。在他的大尺幅绘画中，人群零零散散地站成一排，背后是一张幕布；只有在他的小幅作品中，人物在同一个平面上，才会形成一种完美的整体感。要想证明这一点，去华莱士画廊一看便知。《舟发西苔岛》是个伟大的例外。在这幅画中，华托灵感迸发，他使正在分离的人们消失在河岸的一边，然后又出现在他们的船边，这样就避免了中间距离的问题。这种手法主义的绘画设计，完美地契合于这个主题，却无法复制。

1 让-奥诺雷·弗拉戈纳尔（Jean-Honoré Fragonard，1732—1806），法国洛可可时代最后一位代表画家。

82

与此同时,他开始求助于建筑布景的程式,初步的成果就是收藏于达利奇美术馆的《舞会之乐》(*Les Plaisirs du Bal*),这也是英国收藏的最漂亮的华托作品。我们可以猜想,在他那段手指麻木的岁月里,这就是他头脑中想出的解决方案。一回到法国,他就去找热尔桑,急切地想要将其实现出来。

《热尔桑的招牌》一画用的是15世纪佛罗伦萨的透视方案,荷兰画家在此之前的大约六十年使其获得了复兴。整个布景呈盒子状,两边的墙壁汇聚在中央的灭点上,棋盘样的前景引导着观者的视线。但这个盒子也是一个舞台(实际上,正是在剧院中,阿尔贝蒂式的透视设计才获得了最为长久的成功);在让热尔桑觉得如此自然的人物布置上,华托借用的正是舞台导演的技艺。画中那位农民的儿子,带来打包要用的稻草,华托将他放在舞台台口上的拱门前面,这是多么亲切的舞台技艺!通过以这种方式将人物安排在舞台上,他保留了自己的那种疏离,他笔下的人物却不再是幻觉的产物,而是让人觉得真实而熟悉。

这种形式化的布景,让他能够实现色调与色彩之间对称的相互作用,这正是《热尔桑的招牌》首先打动我的地方。然而,华托的天才之处在于,他的透视盒子中的墙壁并不会囚禁你的眼睛,因为上面挂满了热尔桑店里待售的画,虽然模糊,却提供了眼睛得以逃离的希望。画廊的内景,是启蒙时期收藏家们最喜爱的主题,因为它们既可以作为记录,又成倍地增加了识别的乐趣。然而,热尔桑店里的画附属于作品的整体色调。我们能够

85

《热尔桑的招牌》局部之二

猜出其中一两幅画的作者——鲁本斯、塞巴斯蒂亚诺·里奇[1]、皮耶尔·弗朗切斯科·莫拉[2]——华托喜欢以华丽的方式临摹他们的构图；但它们从半阴影中浮现出来，只够用柔和的色彩来丰富背景的色调。

这一古典框架对于华托的价值，在于他不是一个天生的巴洛克艺术家。把他的素描和鲁本斯的作品做一下对比，就足够明显了。形式在华托眼中不是一系列流动的曲线，而是像弓弦一样

1　塞巴斯蒂亚诺·里奇（Sebastiano Ricci, 1659—1734），意大利威尼斯巴洛克画派画家。

2　皮耶尔·弗朗切斯科·莫拉（Pier Francesco Mola, 1612—1666），意大利画家，主要活跃于罗马。

拉紧的直线。他画中人物的体态和姿势或许看上去能够轻松移动，但即便是他最快速的速写，其底层结构也是严肃的。在《热尔桑的招牌》中，站着的女士和跪着的鉴赏家就是这种直线型严肃的例子，而且除了那位身穿白衬衫的包装工之外，所有人物都有一种潜在而尖锐的强调感。他们更适合被放在一个透视盒子中，而不是轻软香艳的花园里。

　　但是，华托再一次用他笔法的优雅掩盖了这种严肃性。《热尔桑的招牌》画得又轻又快，没有他其他画作中那种厚重的肌理。我很难相信，绘制画中女子的丝质礼服只花费了他八天的时间，而画中其他人物秉持了他素描中一贯的清新自然。在这里，华托完成了自己的其中一个目标，因为我们知道，他对他的素描的珍视远超油画，并且曾因无法在油画中保留素描的特性而备受折磨。《热尔桑的招牌》中的人物更加自然，就像热尔桑在他的描述中所提到的，这是对华托自己的天性的一次真正释放。这就像是那些他之前觉得理应保存起来的全部技艺，突然获得了自由的迸发，好比是珠宝匠人藏起来的珍贵宝石，被一次性倾倒出来，好像那些珠宝如同紫罗兰和银莲花一样随处可见。或许，这就是《热尔桑的招牌》会让人觉得是一幅极端严肃的绘画的原因，尽管其主题是琐碎的。就像提香、伦勃朗和委拉斯开兹的晚期作品一样，这幅画圆满地实现了艺术家和他的艺术之间的某种神秘的统一。

86

87

《脱掉基督的外衣》(*The Espolio*)，作者多明尼可·狄奥托可普利 (Doménikos Theotokópoulos)，现在通常被称为埃尔·格列柯 (El Greco，约1541—1614)，布面油画，长285厘米，宽173厘米。它是为托莱多大教堂的圣器收藏室创作的祭坛画，直到今天，它仍旧被保存在此处。1577年7月2日，埃尔·格列柯收到400里亚尔银币作为报酬。为了索要剩下的款项，他对教堂当局提起了诉讼，并于1579年6月23日收到3500里亚尔。《脱掉基督的外衣》至今仍然是他最受赞赏的作品之一，文中提到的部分副本是他在职业生涯的较晚期创作的。

第七章

埃尔·格列柯
《脱掉基督的外衣》

它就像一块巨大的宝石，散发着夺目的光彩。西班牙的教堂总是珠光宝气——王冠、圣杯和镶嵌着珠宝的祭坛——但这种富丽堂皇会逐渐变得乏味，像一首懒散、单调的颂歌。埃尔·格列柯的宝石却是一声充满激情的呼喊。这颗巨大的红宝石，嵌在黄宝石、海蓝宝石和烟水晶之间，正是我主耶稣那天衣无缝的外衣，而它即将被从他身上扯去。在托莱多大教堂的圣器收藏室，当我目瞪口呆地站在这幅《脱掉基督的外衣》前时，我心中那种涌动的情感混杂了敬畏、怜悯和感官的兴奋。当我阅读克拉肖[1]和杰拉德·曼利·霍普金斯的某些诗作时，也曾有过这种感受。质地的丰富与多彩，在挑战我的感官的同时，也给我带来刹那的精神洞见，而这是更加理性的审思无法实现的。

每一位观看这幅画的人都会想到这一珠宝的比喻，这绝不是孤立的幻想，因为我们感到，当埃尔·格列柯开始构思一幅作品时，珠宝镶嵌或珐琅装饰祭坛的色彩和布置总是萦绕在他心头。我们对他的出身所知甚少，但至少可以确定，他是在拜占庭艺术传统中长大的。这种经历对他之后的绘画到底有多么深远的影响，在我看来仍旧有待商榷；但我相信，在他的整个职业生涯中，他确实保留了拜占庭风格的根本元素，这就是材料之

[1] 理查德·克拉肖（Richard Crashaw，1612/1613—1649），英国著名玄学派诗人。

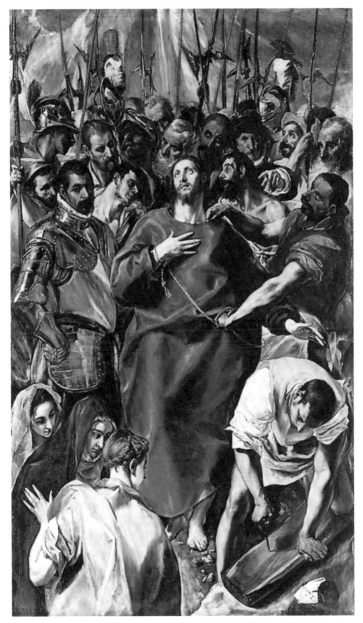

《脱掉基督的外衣》,1577—1579 年,埃尔·格列柯,托莱多大教堂

美——黄金、水晶、珐琅以及晶莹剔透的宝石，它们为艺术赋予了能够激发我们情感的绚烂与力量。

他通过东西方的交汇之地——威尼斯——进入欧洲；但对于他到达那里时的年纪，我们无从知晓。事实上，我们对于他之前的一切一无所知，直到1570年11月10日，罗马的袖珍画画家朱利奥·克洛维奥（Giulio Clovio）将格列柯推荐给他的赞助人亚历山德罗·法尔内塞（Alessandro Farnese），称他是"一位年轻的克里特岛人，是提香的弟子"。这是否能被理解为，九十岁高龄的提香，在拥有一个组织良好的作坊的情况下，曾接收一位年轻的克里特岛人做弟子？还是仅仅意味着，埃尔·格列柯是提香的忠实仰慕者，而提香愿意将他推荐给亚历山德罗·法尔内塞？第二点是毫无疑问的。提香后期的作品，比如收藏在慕尼黑的《基督戴荆冠》（*Crowning with Thorns*），又或收藏在威尼斯圣萨尔瓦多教堂的《天使报喜》，很有可能创作于埃尔·格列柯在威尼斯的时期，那种燃烧的色彩之美对情感的挑拨，就像格列柯认为它们应该做到的那样。对他来说，提香当然比丁托列托和巴萨诺更重要，但三位画家的作品中显露出来的某些手法主义技巧，也为他们赋予了一些相似之处。

至于他在意大利北部还看到了什么，我们只能推测。但我想他一定曾在博洛尼亚仔细看过蒂巴尔迪[1]的作品，或许还在帕尔马看过柯勒乔。接着，到1570年时，他已经人在罗马。这时，

1　佩莱格里诺·蒂巴尔迪（Pellegrino Tibaldi, 1527—1596），意大利雕塑家、画家、建筑师。

《天使报喜》，约1559—1564年，提香，圣萨尔瓦多教堂

米开朗琪罗已经去世了六年，但罗马艺术仍旧笼罩在他的天才的影响之下，画家们在一种后米开朗琪罗式的恍惚中工作。他们从米开朗琪罗的设计中抽取人体的造型以及各种各样的体态和姿势，但这种运用缺乏原创性的信念。自中世纪早期以来，欧洲艺术从未如此远离视觉性和本质性的真实；这种不真实，就像格列柯家乡克里特岛的圣像画画家一样伟大，因此也必定比保罗·委罗内塞[1]的坚实和丰富更吸引他。

在格列柯看来，罗马样式主义画家在某一点上一定还不够好，那就是他们的用色。追随他们的大师米开朗琪罗——正如他们所相信的——他们认为，颜色不过是形式的华丽装饰，以及向感官的让步，而这将贬损艺术的庄严。我们或许可以猜想，正是因为这点，埃尔·格列柯才对米开朗琪罗横加贬斥，因为即使他没说过自己"能以更加体面而又不失艺术效果的方式重画《最后的审判》"（如传闻所言），但毫无疑问，他确实曾对帕切科[2]说，"米开朗琪罗是个好人，就是不知道该如何用颜料作画"。但最终他还是不能摆脱威廉·布莱克所谓的"那令人无法忍受的米开朗琪罗的魂灵"。格列柯笔下的裸体人像，或四肢伸展，或头脚倒置，或以戏剧性的透视短缩呈现，经常直接复制于他所鄙视的《最后的审判》。没有米开朗琪罗在梵蒂冈保禄教堂里的壁画，格列柯的《脱掉基督的外衣》将会是另外一番样貌。我之所以这样认为，是因为看到了那个弯腰

90

1　保罗·委罗内塞（Paolo Veronese, 1528—1588），本名保罗·卡利亚里，意大利画家，与提
　　香、丁托列托并称文艺复兴晚期威尼斯画派"三杰"。
2　弗朗西斯科·帕切科（Francisco Pacheco, 1564—1644），西班牙画家，他是委拉斯开兹的老
　　师和岳父，著有《绘画艺术》。

准备十字架的男人，以及出现在画框左下缘的三位女子，尤其是人群围绕即将牺牲的受难者那种挤压在一起的效果，这也是米开朗琪罗的《圣彼得的受难》(*Crucifixion of St Peter*)的主题。当对这幅崇高作品的记忆，以及其中那些在沙漠集中营里注定要被审判的人群，掠过我的脑海之际，我再次看向格列柯的这幅画。我才意识到，它与所有的意大利绘画是多么迥然相异。

第一个差异，在于对空间的处理。自乔托以来，意大利艺术一直致力于让扎实的形象占据一个确定的空间，在丁托列托那令人头晕目眩的透视中也仍旧如此。埃尔·格列柯笔下的形象则填满整个画布表面，其中的平面只是浅浅相交。画中基础结构的抽象性——最终，这将是一切绘画力量的来源——使这幅画更像1911年立体派时期的毕加索的作品，而非一幅文艺复兴传统中的画作。平面之间相互冲突的压力，以及一个平面突然在另一个平面之后出现的方式，使我们更加热切地注视着处于中央位置的红色区域。

在这一刻，我再一次从主题方面思考这幅画，开始更加充分地认识到埃尔·格列柯的想象力的生动。它是这样一个时刻，基督正要被剥去他那灿烂的、在尘世的外衣，这也是他王权的象征。人类世界挤压在他周围。其中有两个人正朝我们的方向看，他们似乎扮演着我们与画面的中间人的角色：一位愚蠢、困惑的士兵和一位上了年纪的执政官。那位执政官满脸带着否定的

怒气，居高临下地指着我主耶稣。至于其他人，的确有几个是残
暴并享受这一迫害过程的，但大部分都是普通人，他们来自托莱
多的街头和周围的田野，看起来和当初他们被埃尔·格列柯在
画室中画出来时一模一样。令人恐惧的是人头的数量和迫近的
距离，因为他们已经形成了一个群体，并因此怨恨我主耶稣的孤
立。而他的心绪早已专注于另一个世界。这表现在他的目光和
手势中，这目光和手势又显露出某些反宗教改革时期的修辞性
的虔敬，这曾一度令我陷入片刻的尴尬。他们已经不再这么做
了，但我将这一事实记录下来，因为在西班牙之外，《脱掉基督的
外衣》不像埃尔·格列柯的其他杰作那样受欢迎，这或许是原因
之一。

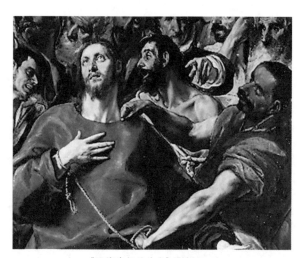

《脱掉基督的外衣》局部之一

在画面的下半部分，与人群相隔离之处，是与这次受难真正有关的人物：玛利亚和正在准备十字架的刽子手。在这两者之间是基督的脚，画得极为精细。我注意到，那三位女子正凝视着十字架上的钉子，而基督的脚即将被它刺穿。但就像那些男人一样，她们的脸上没有显露出任何情绪。这正是这幅画的奇怪特征之一。只要想想其他基督教戏剧的大师们，从乔托和乔瓦尼·皮萨诺，到提香和伦勃朗，将会如何处理这一主题，人们就会发现，埃尔·格列柯的想象有种梦幻般的不真实感。除了那双望向天空的眼睛之外，他笔下人物的脸庞上没有任何表情。他就像一位古典主义的剧作家，不觉得有必要区分不同人物的方言。事实上，在他的画中，人物的情绪是通过姿势表达的。在这

《脱掉基督的外衣》局部之二

里,《脱掉基督的外衣》提供了一个最为动人的例子,这就是基督左手的姿势:它从那个折磨他的人的胳膊下穿过,宽恕了正在准备十字架的刽子手。

1577年,埃尔·格列柯收到了这幅画的部分酬金。自他来到西班牙并定居托莱多之后,这是现存的第一份记录,而且在接到这份托莱多所提供的最重要的委托之前,他可能已经在此生活了一段时间。两年后,他发起了一场诉讼,控告教会当局,要追回剩下的酬金。专家证人是托莱多的一位金匠,名为阿莱霍·德·蒙托亚(Alejo de Montoya)。他说《脱掉基督的外衣》是他见过的最杰出的画作,还给出了一个不菲的估价,最后这笔钱显然是付讫了。看起来,这位年轻的希腊人已被托莱多人所接受,并被奉为大师,成了这个城市的荣耀之一。他很可能也曾希望自己能够接替老师提香的地位,获得费利佩二世的信任。但这一次,他失望了,因为国王被那幅不同寻常的画作《圣莫里斯的殉难》(*Martyrdom of St Maurice*)吓坏了。这是可以理解的,他还是更喜欢提香的西班牙弟子纳瓦雷特[1]那种平凡、详尽的画风。但教会当局则继续委托埃尔·格列柯,也许因为他能提供流行的狂喜的图像,也许因为没有什么更好的选择,也许因为他显然是一个拥有超强能力的人:也可能是这三种原因的混合,因为委托定制一件艺术品的动机总是非常复杂的。有证据表明,当时托莱多最优秀的人物都非常钦佩他:在他到达这里时,这座城

95

1　胡安·费尔南德斯·纳瓦雷特(Juan Fernández Navarrete, 1526—1579),西班牙画家,幼年时因疾病失去听力,被称为“静默者”(El Mudo)。

市正贡献着欧洲最活跃、最
激烈的精神生活。当格列柯
创作《脱掉基督的外衣》时，
亚维拉的德兰（St Theresa
of Ávila）、圣十字若望（St
John of the Cross）和路易
斯·德·莱昂修士（Frey Luís
de León）都在托莱多。迟些
时候，贡戈拉、塞万提斯以及
洛佩·德·维加也在此居
住，埃尔·格列柯很可能见
过他们。毫无疑问，他那极
为古怪的风格是偏于一隅的
孤立的结果，就像有时会发
生的那样。

《脱掉基督的外衣》局部之三

与此同时，颇有争议的
是，埃尔·格列柯也可能利用了自己孤立的地理位置，这让
他在三十五年的时间里，几乎垄断了这个地区的绘画。我们
甚至可以说，他利用了自己的远见。有这样一些画家，当某
些想法出现在他们的脑海之际，就已经具备了不同寻常的完
整性和强度，威廉·布莱克是一个明显的例子，格列柯也一
样。只要需要，他可以随时准备重复某个单独的形象或整个

构图。所有的巫术艺术都有一个典型特征：一个图像一旦被赋予了某种特定含义，它就不再需要，也不允许被改变。在法国北部和西班牙南部的旧石器时代的洞穴里，原始人所画的神秘动物具有相同的外形轮廓。无疑，埃尔·格列柯很满意于他为自己的委托人所提供的"好魔法"。帕切科告诉我们，格列柯有一个大房间，里面放着他一生中所画过的所有作品的小型油画复制品。他的顾客可以从中随意挑选。这幅《脱掉基督的外衣》，现在仍有大小不等的十一幅复制品存世，其中有五个版本把这幅画的上半部分独立出来，做成了一幅长方形的画。其中的单个人像也以同样的方式处理。圣母玛利亚的头像被再次使用在圣家族的群像中；画中左下角的玛利亚，又多次出现在"手持面纱的圣维罗妮卡"（St Veronica with the sudarium）的图像中。随着对某些主题的需求增加，复制的数量也随之增加；"冥想中的圣方济各"有超过二十件复制品，其中大部分是由助手完成的。无论埃尔·格列柯在某些方面看起来有多么"现代"，但他肯定不会同意我们有关"艺术品"的现代观念。他的画作，一部分是崇拜的对象，是圣像，其中图像所再现的是不可改变的事实；一部分是可供出售的商品，一旦确定了原型，就可以批量销售。

然而，当20世纪20年代的批评家们在格列柯那里看到现代绘画的先驱时，他们是对的。一部分原因在于，他的风格的形成期正好是两种非写实主义风格——拜占庭风格和样式主义风格

盛行的时期，部分原因在于一种精神上的自然而然的形而上的转变，这使得埃尔·格列柯成为拒斥古典主义传统的基本前提的第一位欧洲画家。他认为平面比深度更重要。只要他认为适合，有时会突然将一个头部放到构图的最前面；他认为色彩比素描更重要，哪怕这样说会使帕切科感到受辱；他试图用绘画手段表达自己的情感，乃至不惜扭曲图像或带来令人几乎难以理解的简略。自中世纪早期以来，没有哪个艺术家胆敢像他这样，让自己的节奏感带领自己的手如此远离观察到的事实，或者毋宁说，远离那个经由学术传统所批准的、方便的事实版本。但在《脱掉基督的外衣》中，这些特征还仍旧包裹在样式主义的传统形式中。这幅画三百年来一直是他最受欢迎的作品，这就是其中的原因。在他后期的作品中，当他逐渐发展出自己的风格，当他的刷子横扫过画布，就像划过天际的风暴一般时，他似乎更接近我们现代人的那种不安的情感；但他的想象力，再也没能超过托莱多大教堂里的那团圣火。

98

99

《画室里的画家》(*A Painter in his Studio*)，作者是代尔夫特的扬·维米尔 (Jan Vermeer of Delft, 1632—1675)，布面油画，长120厘米，宽100厘米。这幅画在维米尔去世时，还未经售出。几个月后，他的遗孀将其移交给他的母亲，作为1000弗罗林 (一种金币) 贷款的担保。18世纪，这幅作品出现在维也纳，被收入戈特弗里德·凡·斯威登男爵的收藏，1813年约翰·鲁道夫·切尔宁伯爵将其作为彼得·德·霍赫的作品购入。之后，这幅画一直在切尔宁的收藏中，直到1942年希特勒将其带到德国的贝希特斯加登。

　　彼得·德·霍赫的名字被刻在画中画家所坐的那把椅子的横档上，这有时被用来暗示它代表了画中的这位艺术家。但这更有可能是一个伪造的名字，是在维米尔的名字被遗忘了的时候，有人刻意加上的。维米尔自己的签名在画中的地图上，就在模特的衣领后面。最近学者们倾向于将画中模特的身份识别为历史女神克利俄，并且认为桌上的东西是其他女神的象征。他们由此推断，这幅画是一个有关绘画艺术的寓言，并且就是在1675/1676年的目录清单中被称为"绘画艺术"(De Schilderconst) 的那一幅。

　　这幅画中有些比较精美的部分，比如模特的头部，在早期的修复中曾被擦掉，因此被轻微地重画过。

维米尔
《画室里的画家》

我猜想，每一位初次看到维米尔《画室里的画家》的人，他的自然感受都会是日光下的愉悦，那光线越过墙上的荷兰地图，洒落在一位耐心的模特身上，就像一波波潮水倾覆在沙滩上。我们享受着一个感知升华的时刻，一种单纯的赏心悦目；维米尔的早期崇拜者也因此被蒙骗，认为他是一个简单的艺术家。

　　然而，从一开始，各种复杂的因素就已经进入了。那个身穿蓝色衣服、手持黄色书本的女子平静而安宁，但在我的目光到达她之前，不得不跃过一些古怪的障碍物：窗帘的褶皱，画家奇异的背影，以及桌上那些被透视短缩到几乎难以辨认的物品。当我逐渐觉察到这些细节，我开始注意到，它们的样子以及它们彼此关联的方式是多么奇特。每一个形状都很明确，就像在儿童的画里一样，或者说就像在儿童被鼓励表达自己之前所画的那种画里一样。当一个人半睡半醒，睡眼惺忪地看着床边的把手，或者一盏灯，不太能够辨认出它到底是什么的时候，他也是在以这样的方式观看。维米尔保留了这种清晨的纯真目光，并把它和一种最微妙、最精致的色调感融合在了一起。

　　在这一刻，我开始思考，还有哪些画家也是如此迷恋这种奇异形状的，最先涌上心头的是两个名字：乌切洛和修拉。我记得，在乌切洛描绘的反映战争场景的画作中，有一些以透视短缩

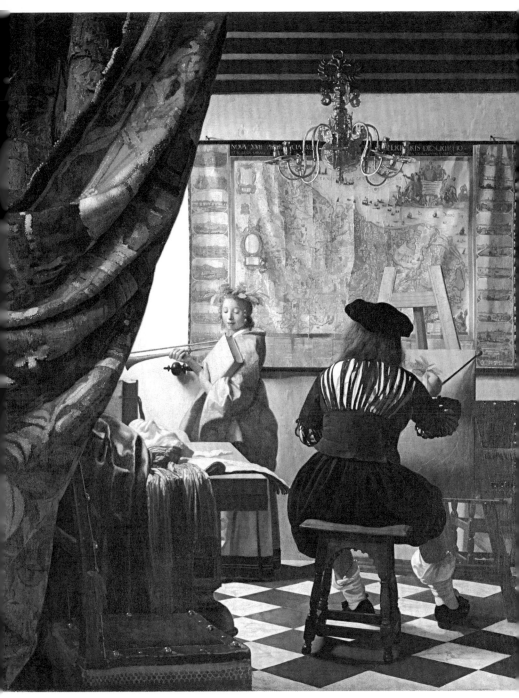

《画室里的画家》，1666—1668 年，维米尔，维也纳艺术史博物馆

法画出的物品,它们很像这幅画里模特前面的桌上摆放的书籍

101　和石膏像;乌切洛的画里甚至还有小号,和维米尔的模特手中
那个几乎一模一样。当然,区别在于,乌切洛统一他画中的扁平
形状的方法,是以几何学为基础的,而不是靠色调。他把这些形
状与某种理想的几何结构联系在一起。文艺复兴的理论家们将
这些理想结构称为规则形体,而这就是乌切洛所理解的"透视"
(perspective)这个词的全部含义。维米尔也对透视法感兴趣,而
且从中推导出许多相似的模型,但他对规则形体倒没什么兴趣。
作为后巴洛克时期的艺术家,他笔下的形状更多时候是不规则

《圣罗马诺的战役》,约1438—1440年,乌切洛,英国国家美术馆

的，关于这一点，我们对比一下维米尔笔下那球根状的臀部与乌切洛笔下那圆滚滚的马屁股，就明白了。修拉和维米尔一样，都对色调感兴趣，但他天生就是大平面的组织者。他不愿只画半个空箱子，像维米尔所做的那样；他们的交集仅仅在于，两人都对类似椅子的把手、阳伞的末端这样的物件有一种非私人性的迷恋。

　　但是，这些批评性的思考已经使我远离了作品本身，我必须再一次将目光转向它，看看有关维米尔，它能告诉我什么。这是他作画的房间之一。他似乎拥有两间不同的画室，因为有两种不同间距的窗玻璃，在他早期和晚期的作品中都曾出现过；而且，这两间画室可能一个就在另一个的楼上，因为光线总是从左边进来，并且具有相同的质感。他对空间的完美把控使这些房间看起来很大，但如果测算一下地板上的方砖，我们就会发现，这房间实际上非常小，这就解释了为什么画面前景中的物体如此靠近我们的眼睛。在开始作画之前，他会先布置场景：摆放家具，卷好窗帘，用织物覆盖椅子和桌子，然后再从他收藏的艺术品中挑选一幅不同的地图（我们知道的一共有四幅）或油画，将其挂在主墙上。就像普桑会在一个模拟舞台上事先设计好人物的分组一样，维米尔总是先把他的构图布置完美，然后才坐下来画它们。他的父亲曾是一位画商，在他去世后，维米尔接管了生意。因此，他拥有大量的艺术品，可供他布置房间，他还对艺术品的展陈建立起一种特殊的兴趣。在精心准备的布景中，他加入了一个人物。通常，当画中只有一个人物时，他是最满意的，

102

因为这样他就能够避免一切戏剧性的张力；但有时为了多样性，当他必须在画面中再加入一个人物时，他总喜欢让其中一个背对着我们，这样，由两种目光造成的干扰就不见了。在极少数情况下，当画中呈现的是一种人物关系时，比如收藏在德国不伦瑞克的《拿葡萄酒杯的女孩》(*The Girl with the Wine Glass*)，我们似乎能够感受到他的厌恶。

在为每一件作品所做的长期准备中，他显然考虑过这样一个问题：如何才能使一个日常生活场景呈现出一种寓意？他过去常常用一种极为隐晦的方式表达这一点，有时会通过背景中的一幅画，有时会通过一些不起眼的小细节。但在这幅画中，主题本身就是对一位寓言女神的描绘。[1]画中模特所代表的，正是名望女神，而她的形象即将填满画家架子上的画布。他已经开始画她头顶的月桂花环。这位安静沉默的少女，当然永远不会吹奏那把小号，这会扭曲她那甜美的椭圆形脸蛋儿。她是名望女神的图像，这也证实了我们所知道的维米尔的性格。唯一一份当时的记录（尽管也不太有说服力），是一位法国绅士巴尔塔萨·德·蒙康尼（Balthasar de Monconys）写于1663年的日记中的一条："在代尔夫特，我见到了画家维米尔，他没有任何作品可以给我看；但我们在一个面包师那里找到了一幅他的画。尽管画中只有一个人物，这位面包师却为之花费了600镑，我本以为给它定价6个皮斯托尔金币[2]都是高估了。"名望！早在1663年，

1 有研究指出维米尔在这里画的是希腊神话中九位缪斯女神之一，历史女神克利俄。意大利图像学家切萨雷·里帕指出，克利俄手持小号和书本，头戴月桂花环。其中小号代表了欢庆胜利的姿态，它同时也属于其他寓言人物，比如名望女神。在此，克拉克认为维米尔画的实际是名望女神。

2 皮斯托尔（pistole），一种苏格兰金币，1皮斯托尔金币合12苏格兰镑。

《拿葡萄酒杯的女孩》，1658—1659年，维米尔，安东·乌尔里希公爵美术馆

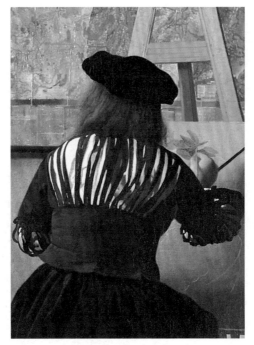

《画室里的画家》局部

维米尔就已足够出名到让一位著名鉴赏家不惜绕一大圈来拜访他，而画家本人却连一张画都不愿展示给这位鉴赏家看。我想，这肯定不是因为他手边没有作品可用。相反，没有任何证据证明维米尔的画曾离开过他的画室（面包店里那幅画，只是为了支付家庭账单暂时寄存在那里）。在他死后的拍卖品中，他的早期作品和晚期作品全部夹杂在一起。他靠画商生意赚来的钱足够养活他的九个孩子，也让他能够一直按照自己喜欢的方式，不受

干扰地画画。迄今还没有哪个伟大的艺术家拥有像他这么好的
抽离感。

　　自然地，在这幅收藏在维也纳的作品中，画家也背对着我
们，他那蓬松的头发甚至不允许我们猜测他的头的形状。我们
甚至难以确认，这到底是维米尔自己，还是一个模特。但那套服
装呢？这一次，他可能出卖了自己；因为这件配有饰带的紧身短
上衣，与收藏在德累斯顿的《老鸨》(*The Procuress*)那幅画中左
边男子所穿的衣服惊人地相似，而那是他十多年前画的。在那幅
早期作品中，这个露齿而笑的年轻人，真有可能是我们那完美无
瑕的艺术家本人吗？这个玩偶盒一旦出现，就被永远地关闭了
吗？如果真是如此，那么，这也解释了这位名望画家的那种偏执
人格。他蜷伏在他的画架上，像一只巨大的蟑螂，这个形象让萨
尔瓦多·达利先生如此不安，以至于他将其融入他那弗洛伊德
式的梦幻作品中，而且出现的频率几乎赶得上他模仿米勒的《晚
祷》(*Angelus*)的次数。

　　有关维米尔的性格，我们或许可以推测：我们知道他如同一
只眼睛。但那是何等非凡的眼睛啊！这只眼睛觉得，自己的感
受无须通过触觉来确认，这在欧洲绘画史上是第一次，也几乎是
最后一次。这种信念，即认为我们所触摸到的比我们所看到的
更加真实，一直是素描的基础。一个坚实的轮廓意味着一个有
形的、可触的观念。即使是卡拉瓦乔，在他决心反抗学院派艺术
时，也仍旧保留了这种形式应该被封闭在轮廓之中的观念。维米

104

《老鸨》，1656年，维米尔，德累斯顿历代大师画廊

尔，这个在性格上最不像卡拉瓦乔的人，却走得更加极端。当一块区域变换了颜色或色调时，他如实记录下这一事实，不带任何偏见，也没有任何迹象表明他知道被仔细观察的对象到底是什么。这样一种视觉的纯真几乎是反常的，人们忍不住想要去寻找这样一种解释，即他一定借助了某种机械设备。我想几乎可以肯定的是，维米尔确实使用了一种叫作暗箱（camera obscura）的装置，通过它，一个场景的彩色图像能够被投射到一个白色平面上。即使他没有用过这种机器（据说这种设备很难操作），那他也一定曾通过暗盒里的磨砂玻璃看过这一场景落在平面上的效果。这不仅能够解释他的画作中的色调的简化，而且也能解释一种特殊的处理方式，即他将高光区再现为颜料的小圆点。同样的技术诀窍也出现在意大利风景画家卡纳莱托的作品中，而众所周知，他曾使用过暗箱。任何试过用老式相机对焦的人都会记得，闪耀的光线看起来就像小小的发光球，与它们所投射来的形式重叠在一起。

不过，尽管这解释了维米尔如何保持他的视觉的不偏不倚，却无法解释那些让我们最珍视的他的品质，比如他那完美的间隔感。每一个形状本身就是有趣的，但同时，无论是在空间上，还是在画布平面上，它们又完美地契合于周围的形状。同时看到模式和深度，是一个困扰了塞尚半生的难题，他将一层层颜料焦虑不安地铺陈在画布上，才最终做到这一点。维米尔却像天鹅一样优雅地滑过深水区。不管在这一过程中发生过何种的挣

107

扎，我们都不得而知。他的颜料如此顺滑，他的笔触如此不具有表现性，以至于他的画看起来就像一位教员的作品。我们不可能知道这些美丽、整齐的画作背后，有着怎样的计算。他画中的矩形，比如挂在墙上的画、地图、椅子、小型立式钢琴，合在一起构成一种和谐的终极效果，就像我们在蒙德里安的作品中也能感受到的那种品质。这是测量的结果，还是品位使然？或许，几何学也起了一定的作用，但最终，形状的和谐一定源自一种无限微妙的关系感，这也是色彩和谐的来源。

维米尔画中的每一件物品，都是他所熟知并热爱的。康斯特布尔说，"我应该把我自己的地方画得最好"。对他来说，斯陶尔河畔那黏滑的木桩和腐旧的木板所具有的意义，就像梅赫伦[1]的干净的白墙和方格地板之于维米尔的意义，他这间心爱的房子就位于代尔夫特的市集广场。在这个布景中，他画下他热爱的人和物——他的妻子，他的朋友，他的家具陈设，以及他最喜爱的画作。他是个伟大的业余爱好者。他从没卖过一幅自己的画，他作画只是为了讨自己开心。过了两百年，后人——确切地说，是法国批评家提奥菲尔·托雷-伯格（Théophile Thoré-Bürger）才发现，维米尔与那些同时期的成功荷兰风俗画家完全不同。

但是，就"业余"一词的通俗意义来看，没有比《画室里的画家》更不业余的画了。这是维米尔最大、最复杂的作品，其中有许多细节会引导观者的眼睛进入更多令人愉快的探索。比如画

1 1641年，维米尔的父亲在代尔夫特市中心买下一栋房子，称为"梅赫伦"，在此经营旅馆和艺术品生意。维米尔的父母去世后，维米尔继承了这里并居住于此。据推测，维米尔的画室可能就在梅赫伦的会客厅。

家鞋子的形状,他的支腕杖的红色手柄,他已经画出的蓝色叶子
(那是名望女神头顶的月桂花环),还有一个枝形吊灯,使我们想
起视觉画的鼻祖凡·艾克的《阿尔诺芬尼夫妇》(*Arnolfini*),以
及那个神秘的石膏头像(那当然不是如传闻所言的《神曲》中的
面具)。最后是这一精美晚宴的最后一道甜品,那厚重的织锦窗
帘。他似乎觉得,它的颜色能够跟他那黑白两色的菱形地砖构成
互补。这一切都很迷人,但是,如果离开一个不可言喻的元素,
一切都将失去意义,这就是光线。

　　我们又回到了起点,但此刻我们已经意识到,这一杰作比我 108
们最初想象的要神秘得多。为什么日常光线的色调在油画中的
再现如此稀少,这很难说;事实上,即使是维米尔那个时代最精
准的眼睛——特博赫[1]和德·霍赫[2]——也没有做到。特博赫的
光总是呈现出一种人工性,德·霍赫的光总是比现实中更黄一
点。原因或许在于,只有极少数大画家的色调从本质上来说是
偏冷的,而维米尔就是其中之一。日常光线是冷色调的,朝北的
窗户散发出来的光线由蓝色、灰色、白色和浅黄色构成。能够以
此为基础做到配色和谐的色彩大师,数量非常之少。我能想到
的,有皮耶罗·德拉·弗朗切斯卡、博尔戈尼奥内[3]、乔治·布拉
克[4]以及柯罗笔下的人物,某种程度上,委拉斯开兹也算一个;而
且,当我想到他们的时候,我意识到,冷色调或许不是一种视觉
偏好,而是表达了一种完整的心灵倾向,因为所有这些画家都有

1　赫拉德·特博赫(Gerard Terborch, 1617—1681),荷兰风俗画家,其绘画风格影响了维米尔。
2　彼得·德·霍赫(Pieter de Hooch, 1629—1684),荷兰风俗画家。
3　安布罗焦·博尔戈尼奥内(Ambrogio Borgognone, 约1470—1523/1524),意大利文艺复兴
　　时期画家。
4　乔治·布拉克(Georges Braque, 1882—1963),法国立体主义画家、雕塑家。

《阿尔诺芬尼夫妇》，1434年，凡·艾克，英国国家美术馆

点维米尔那样的沉静和超然。在他的画室里，名望女神的蓝色衣裙和黄色书本，安静地立在地图的银灰色之前。和埃尔·格列柯的《脱掉基督的外衣》中基督那血红的长袍一样，它们都是信仰的宣言。

109

《跃马习作》(*Study for The Leaping Horse*)，作者约翰·康斯特布尔 (John Constable, 1776—1837)，布面油画，长188厘米，宽129.4厘米。这幅习作创作于1824—1825年，是为1825年在英国皇家美术学院展出的作品《戴德姆水闸》(*Dedham Lock*) 而准备的一幅习作。康斯特布尔去世后，这幅画于1838年在福斯特拍卖行售出，买家是塞缪尔·阿奇巴特 (Samuel Archbutt)；后来它被转给亨利·沃恩 (Henry Vaughan)。1900年，后者将其遗赠给了维多利亚和阿尔伯特博物馆。

康斯特布尔
《跃马习作》

这是一幅最具英伦气息的画，潮湿、泥土味，浪漫而坚决，对于受过印象派洗礼的眼睛来说，它看起来太暗。它也比任何一幅印象派的风景画都大得多，而且，尽管康斯特布尔十分关心运动感，但整幅画给人一种永恒和沉重的感觉；而我记得，华兹华斯曾在1802年为《抒情歌谣集》所写的序言中说，他之所以选择乡村主题，是因为其中"人们的激情混杂着自然那优美而永恒的形式"。

两个版本的《跃马》都给我这样的第一印象，一幅是康斯特布尔于1825年在英国皇家美术学院展出过的油画，另一幅是收藏在维多利亚和阿尔伯特博物馆的全尺寸习作。但在最初的印象过后，我对两件作品的感受开始分化。对于皇家学院的那一幅，我赞叹画面左边那棵树的优雅线条，下笔果断的远景，以及其远处的戴德姆塔（Dedham Tower），直到最近，它才被画框盖去了一半。至于那匹马本身，我倒觉得相当笨重，那棵柳树看起来也像是画家自己的发明；但这可能只是我的后见之明，因为我知道，当康斯特布尔最初设想这个场景的时候，那棵树位于别处。

相反，面对那幅收藏在维多利亚和阿尔伯特博物馆的习作，我不会停下来看细节，而是直接被画面整体的激情和力量震

《跃马》,1825年,康斯特布尔,英国皇家美术学院

《跃马习作》,1825年,康斯特布尔,维多利亚和阿尔伯特博物馆

撼到了。每一处都是用调色刀以暴风雨般猛烈的笔触完成的，因此整个画面看起来活泼而有生气；而当我们凑近了看，从眼睛所见的物象到颜料的转化，又像塞尚晚期的作品一样出神入化。"绘画于我，"康斯特布尔曾说，"不过是'感觉'的另一种说法。"至于到底哪个版本的《跃马》最直接地表达了他的感受，说到这里已经毋庸置疑。因此，我将维多利亚和阿尔伯特博物馆的这幅"习作"作为这篇文章的主题，尽管最后的成品更厚重，更沉着。

这种对情感表达的强调，反复出现在康斯特布尔的信中，考虑到这一点，那他为何还觉得有必要为他所有伟大的风景画都画一个更加克制的版本？我推测，这种情况应该是偶然发生的。在画了半辈子的小画之后，当他终于要动手画他的第一幅大画的时候，他困惑了。这样的作品将会是在画室中慢慢建立起来的，他如何才能保持自己对自然的最初反应的强度？最终，出于本能地，也几乎是自我保护性地，他采取了全尺寸草稿的方案。他没想过这幅习作将会不可避免地成为他的作品，而且事实上，他更早期的"初稿"，即使是著名的《干草车》(*The Hay Wain*)的初稿，也仍旧被认为只是草稿。但是，早在1822年，《斯陶尔河畔的驳船》(*Barges on the Stour*)的第一个版本就已经包含了他想说的一切。到1824年的《跃马》习作时，我们已经不再适合称其为"草稿"了。在《干草车》中，前景还是被保留在模糊不清的状态，但在《跃马习作》中，前景的处理，从我们现代人的观念来

《干草车》，1821年，康斯特布尔，英国国家美术馆

看，几乎已经是过分细致了，画布上的每一寸都被覆盖上了厚厚的、有目的的颜料。

　　然而到这时，康斯特布尔已经意识到，再画一个版本是必要的；而且从物质的角度来看，也确实如此。他展出的作品的自由笔触已经招致了许多批评，甚至他的朋友也要求他尝试具有更高完成度的作品。他的表达的激烈也令他们痛苦不堪。早在1811年，他的叔叔就写信跟他说，"你的风景中缺少快活。它们总是带有一股忧郁、阴沉的味道"。对这一建议，康斯特布尔性格中的一面给出了回应。他有意识地去欣赏大自然那仁慈、亲切的一面，希望尽可能写实地描绘它们，尽管这意味着他要改变

自己对自然的第一反应,将他暴风雨般猛烈的色彩转变为平静、安宁的绿色,将调色刀的狂涂乱抹变成画刷的优雅笔触。

现在我们知道了,存在着两个康斯特布尔:一个是令人安心的英国自耕农,他的画可被用作啤酒厂和保险公司的广告;另一个则骄傲、敏感而忧郁,只有树木和孩童是他能够忍受的陪伴。他出生于1776年,是一个富裕磨坊主的儿子。他从小在一座由红砖建成的大房子里长大,现在谁也住不起这种大房子了。童年的时候,他可以自由地在田野里漫步,在斯陶尔河里游泳,在干草堆的阴影里睡着。后来,他写道,"这些风景使我成为一个画家(我心怀感激)"。

在摩西奶奶[1]的时代之前,康斯特布尔是所有画家中起步最慢的。1802年,他的第一幅画在英国皇家美术学院展出。这是一幅描绘戴德姆的风景画,尺幅很小,羞涩而谦逊,自然也没有吸引任何评论。同年,透纳已成为皇家美术学院的正式会员。在接下来的十二年里,康斯特布尔靠绘画,乃至复制和绘制肖像画,维持着一种不稳定的生活。他的小尺幅的油画草稿是天才的杰作,他那些完成的作品却拘谨而乏味,两者之间几乎存在着一道难以逾越的鸿沟。在长达十年的时间里,他和一位女士开展了一段令人挫败的恋情,后者可能就是简·奥斯丁的小说《曼斯菲尔德庄园》的女主人公的原型。1816年,他们结婚了。

1 摩西奶奶,本名安娜·玛丽·罗伯森·摩西(Anna Mary Robertson Moses,1860—1961),美国风景画家,常被当作自学成才、大器晚成的艺术家代表。

112

对于大部分画家来说，这样的传记性细节几乎是无关紧要
的，但对康斯特布尔来说，这非常关键，因为他的力量只有以亲
情为背景才能发挥出来。他渴望拥抱作为繁衍和生长之和谐的
大自然，而这首先要在他自己的生活中体现出来。对我们来说，
康斯特布尔夫人可能归根结底还是一位拘谨、哀伤的病人，但她
生育了七个孩子，而康斯特布尔的灵感的跨度正是在他婚姻生
活的这些年里形成的。没有发生风格的骤变，他继续画那些他
在1816年之前就发现的主题。但他获得了身体上的自信，而这，
就像他不止一次所说的，正是风景画的关键。这种自信不仅加
强了他对自然的反应，更给他带来了活力，让他足以用一堆堆颜
料覆盖一张六英尺的画布，而毫不丧失他对自然的最初感受所
带来的那种力量。

114

《跃马》就创作于这段极为幸福的岁月即将结束的时候。他
的精力以及他对油画这种媒介的掌握正处于鼎盛期；与自然外
观的长期斗争似乎以他的主宰而告终。但画中没有一丝宁静的
绿色，而是布满了暗色，墨蓝色、灰色和铁锈色，这表明忧郁的邪
灵仍旧蛰伏在周围。当1828年他的妻子去世时，它被释放了出
来，并使他的调色刀狂风暴雨般地落到《哈德利城堡》(*Hadleigh
Castle*)的画面上。"于我，每一丝阳光都被熄灭了，"他说道，"风
暴在风暴之上翻滚——然而，黑暗是庄严的。"

《从草地看到的索尔兹伯里大教堂》(*Salisbury Cathedral
from the Meadows*)也是如此。这是康斯特布尔最动人的作品之

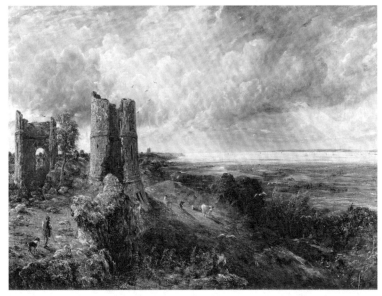

《哈德利城堡》，1829 年，康斯特布尔，耶鲁大学英国艺术中心

一，并且"树木和云似乎仍然要求我去尝试做些什么，就像它们一样"。这幅画的写生稿完成于19世纪30年代，这段时间，正是他从那段幸福岁月里获得了狂热的自我认同的时期。但是他最后展出的完成之作，却显示出信心的丧失，就像在样式主义中通常会发生的那样。《河谷农场》(*The Valley Farm*) 就像蓬托尔莫[1]的晚期作品一样不自然，又几乎痛苦得像一幅梵高的作品。

　　康斯特布尔很幸运，有一位朋友为他写传记，尽管莱斯利肯定过分强调了他的主人公的那些更加讨人喜欢的特质，并从

1　蓬托尔莫 (Pontormo, 1494—1557)，本名雅各布·卡鲁奇 (Jacopo Carucci)，意大利样式主义画家。

《从草地看到的索尔兹伯里大教堂》，1831年，康斯特布尔，英国泰特美术馆

康斯特布尔的书信中省略了他对其他艺术家朋友们所做的刻薄评论——这些评论让他在学院圈子里不怎么受欢迎——但莱斯利的著作《康斯特布尔的生平回忆录》还是包含了许多词句和轶事，能够帮助人们理解他的画作。《跃马》让我想到其中一些细节，比如，莱斯利称康斯特布尔为"那个亲切却古怪的布莱克"，看到康斯特布尔的铅笔素描，莱斯利说"这不是素描，而是灵感"。对此，康斯特布尔的回答带有他那标志性的诙谐、爽朗，"我以前可不知道。我就是把它当作素描"。事实上，有关布莱克的判断是对的。虽然康斯特布尔是一位不知餍足的自然的观

察者，但他的伟大构图在进入他的脑海之际就是周全完备的，就像布莱克脑海中的视像那般清晰。它们首先作为由铅笔或钢笔绘制的小尺幅精确素描而出现，他在最后的完成之作中几乎不做改动，紧接着的习作更多的是想要挖掘这一最初想法在表现上的可能性，而非改变其结构。

在《跃马》中，一艘驳船从树林的阴影下浮现，再由一匹马和一座水闸平衡构图，这一主题在康斯特布尔的作品中并不新鲜；真正新鲜并占主导地位的意图，是将这些事件放置到一个高台上，使其获得一种像纪念碑式的雕塑那样的庄严感。这种类型的观念，在素描中比在最后完成的作品中效果更好，其关键在于前景中的那一大片区域。在素描中，前景可以通过潦草的笔触暗示出来；但在一幅完成的油画里，这儿必须被布置上植被。因此，相比于最后的完成之作，在《跃马》的素描中，这一事件显得被放得更高，但整个前景还是附属于画面的主导动势。在大英博物馆的第一幅素描里，有一种他此后再也没能完全捕捉到的整体性。但它与最终的油画有一个尤为关键的区别：马没有跃起来。它耐心地站在那儿，它的骑手向后看向驳船，以一种与右边的柳树一致的韵律弯着腰；还有一片云，一直伸展到树林的主要部分。《跃马》的主题最先出现在一幅精妙绝伦的素描中，由炭笔和棕褐色墨水完成，整个设计立刻呈现出一种更富戏剧化的节奏。云升高了，支撑水闸的木条被赋予了一种向上的冲力，驳船被更有力地推动，右边的柳树挺直了脊背。

117

《跃马素描》，康斯特布尔，大英博物馆

在人类构图的所有形式中，从家庭生活情景开始，总有某些次要的元素会逐渐主导整个场景，因为它们难以驾驭。《跃马》中的柳树就是这样。当它跟画中的马保持一样的姿势时，它就变得太过重要。但是，在维多利亚和阿尔伯特博物馆的那幅习作中，当康斯特布尔将它放回第一幅素描中原来的位置时，它又抑制了马的运动。1825 年，当最终版本被送到皇家美术学院时，它还是在画面的右边，只是在这幅画未经售出、被退回给康斯特布尔的时候，它才被放到了现在的中间位置。但这又引发了另一个问题，因为在树丛和马之间的那块空间，早已经填满了我们对驳船的运动的期待，当柳树出现在那里时，驳船就必须慢下来。撑

118

船的人被去掉了,他的撑杆的对角线被换成了一团柔软的帆;驳船远端的船首被去掉了,这样,它就不再是从树丛的水道中驶出来,而是几乎与河岸平行地停在那里。垂直的桅杆进一步巩固了这种静态;柳树最初那种向上挺直的动势,还是萦绕在康斯特布尔的心头,于是中间那棵设计优美的树最终还是保持了这个姿态。

像往常一样,这样做有得也有失。构图的紧迫性已经丧失,画面左边的群像稍显学院派;另一方面,去掉那棵难以驾驭的柳树后,画面的右边就被清空了。我们可以看到,除了水闸门的那根倾斜的木扶壁之外,也不再需要更多元素来平衡马的运动了。

这匹马,究竟该不该跃起来?康斯特布尔的第一幅素描是布莱克所谓的"灵感"之作,在最后版本中加入马跃起的动作,确实是冒险。但这正是这幅画的神来之笔。他一定曾在潜意识里认识到,将一匹马置于一个高耸的建筑底座上,就像一个骑士雕像纪念碑;这样,最后版本中的这一乡村插曲就进入了一个历史悠久的绘画传统:英勇的指挥官骑在一跃而起的马上,它始自列奥纳多·达·芬奇纪念弗朗西斯科·斯福尔扎(Francesco Sforza)的雕塑,而《跃马》则获得了这一传统的最后一个席位。康斯特布尔经常说,他要为风景画赋予"历史画"那样的地位。要做到这一点,只靠光影的戏剧性效果还不太够。像所有浪漫主义艺术一样,浪漫主义的风景画也需要一个英雄,哪怕是一个

像索尔兹伯里大教堂的尖顶一样没有生命的英雄，以抵抗那些像云一样的元素的力量，或采取与之相反的行动。当画中的那匹马符合整个构图时，它是缺乏戏剧性的。当它一跃而起时，它就变成了英雄，并使这幅以它命名的作品成为英国最伟大的画作之一。

120

《1808年5月3日的枪杀》(*The Third of May, 1808*)，作者弗朗西斯科·德·戈雅 (Francisco de Goya, 1746—1828)，布面油画，长347厘米，宽268厘米。这幅画作于1814年。戈雅在同期还创作了另一幅同样大小的作品，表现的是太阳门广场上的骚乱。这两幅作品使戈雅得到1500里亚尔银币的报酬。它们于1834年被存放到普拉多美术馆，但直到1872年才出现在博物馆的目录中。

戈雅
《1808年5月3日的枪杀》

瞬间是否能够变为永恒？一瞬间是否能够被拉长而不丧失最初的强度？突如其来的启示所引发的震惊，是否能够在构思一幅大尺幅画作所需要的机械性中幸存下来？在绘画中，几乎唯一肯定的答案，就是戈雅描绘行刑队的一幅画，名为《1808年5月3日的枪杀》（以下简称为《5月3日》）。当人们在普拉多美术馆，满脑子都是提香、委拉斯开兹和鲁本斯时，迎面撞上这幅画，它会给出致命的一击。人们突然意识到，即便是那些最伟大的画家，为了让我们相信他们的主题，也要调用诸多修辞手法。比如德拉克洛瓦的《希奥岛的屠杀》，它比《5月3日》晚了十多年，但是它也能够在两百年之前就被画出。画中的人物表达了德拉克洛瓦既作为一个人，又作为一个画家的真挚情感。他们是悲惨的，但他们的姿势是摆出来的。我们能够想象，在他们被画出之前，艺术家做了多少令人崇敬的研究。但对于戈雅，我们不会想到画室，更不会想到正在画画的艺术家。我们只会想到发生在5月3日的事件本身。

这是否意味着，《5月3日》就是一篇极为优秀的新闻报道，它对事件的记录，为了达到一种直接的效果而牺牲了焦点的深度？我很惭愧，我曾经是这样想的；但是，观看这幅杰作以及戈雅其他作品的时间越久，我就越清晰地意识到，我错了。

在这幅画的隔壁房间，挂的是他的壁毯设计。在那里，乍一看，他似乎在以一种不同寻常的技巧、按照普遍接受的洛可可风格作画。画里有野餐、阳伞和露天市场，就像提埃坡罗[1]在瓦尔马拉纳别墅里创作的那些壁画。但是当你更仔细地观察这些画作时，那种18世纪特有的乐观主义的温暖氛围就会断然变得阴冷。你会发现充满疯狂张力的头部和姿态，满是纯粹恶意或邪恶的愚蠢目光。四个女人正在用一张毯子将一个人体玩偶扔到空中，这在弗拉戈纳尔手中将是一个迷人主题；但在戈雅这里，人体玩偶的那种难以言明的柔弱，以及中间那个女人巫婆式的欢欣，已经预示了他的《狂想曲》系列版画。

壁毯设计显示出戈雅的另一个特征：他对动作的记忆有无可匹敌的天赋。有一种说法常被归于丁托列托和德拉克洛瓦，即如果不能画出一个人从三楼窗户跌落的动作，那你永远都创作不出一幅具有伟大构图的作品，这对戈雅来说尤其准确。但是，这种将整个身体集中于一瞬间的视像的能力，实际上来源于一个不幸的事故。1792年，戈雅得了一种严重的病，这让他完全失聪：不是像雷诺兹那样很难听见，也不是像贝多芬那样逐渐被耳朵内部的嗡鸣声所干扰，而是彻底失去听觉。当他看到人物的姿势和表情，但完全听不到伴随的声音时，它们就变得不正常地生动；只要我们关上电视的声音，就能体会这种感受。戈雅的余生就是这样度过的。马德里太阳门广场上的人群对他来说是

123

1 乔瓦尼·多梅尼科·提埃坡罗（Giovanni Domenico Tiepolo, 1727—1804），意大利风俗画家。

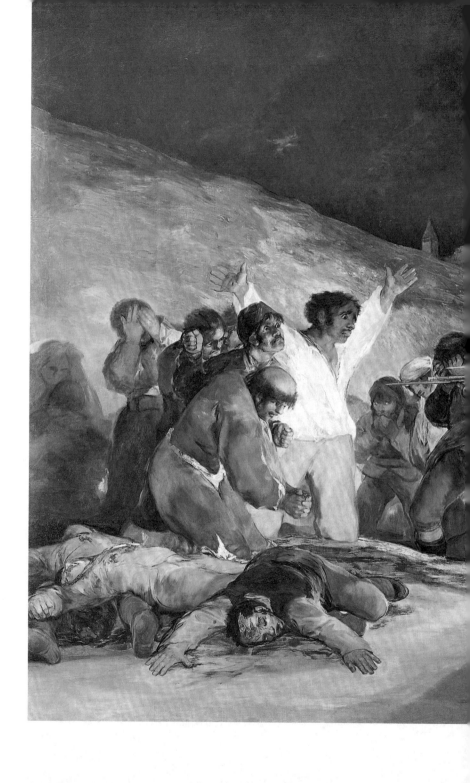

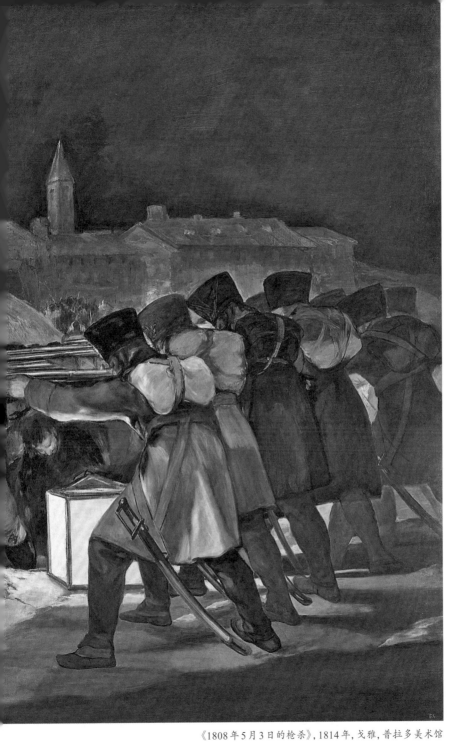

《1808年5月3日的枪杀》，1814年，戈雅，普拉多美术馆

《稻草人》，1791—1792 年，戈雅，普拉多美术馆

沉默的；他不可能听到过行刑队在 5 月 3 日的枪声。他的每一次经验，都只能通过眼睛来实现。

但他不仅仅是一台高速的照相机。他凭记忆作画，而且每当他想象一个场景时，这一场景的本质就会突然在他的心灵之眼中呈现为一种光影的图案。在他最初的草图中，这些黑白墨迹早在细节被界定之前，就已经把故事讲述出来了。在他生病之后，他的故事大部分是阴森可怖的，光影之间的对话也随之变得险恶。比如《狂想曲》中有一幅题为"邪恶之夜"（Mala Noche）的版画，虽然没有什么特别令人惊恐的事情发生，但画中飘舞的围巾的形状还是把我们吓了一跳。至于这些影子到底是如何跟我们交流的，戈雅本人似乎完全不知情，因为他就《狂想曲》中的一套版画所写的阐释性笔记是极为平常的，如果这些作品不过就是这些文本的说明的话，那它们根本不会吓到我们。然而，它们却是一系列噩梦的原型，其中，育婴室墙上的影子真的变成了一个挂在绞刑架上的男人，或是一群妖怪。

124

戈雅人生中的第一次危机，是他 1792 年生的那场病；第二次是拿破仑的军队在 1808 年占领马德里。戈雅最初的立场非常不稳定。他曾支持革命，他没有任何理由给他的君主们以高度评价，而且他想保留自己作为官方画家的地位，无论掌权的是谁；所以一开始，他与侵略者结交朋友。但是很快，他就明白了"占领军"的含义。到了 5 月 2 日，西班牙人已略有抵抗。在太阳门广场上发生了一场暴乱；某些军官从城市上方的小山上开了

《邪恶之夜》，戈雅《狂想曲》之36

《这是他的祖父》，戈雅《狂想曲》之39

《理性的沉睡产生恶魔》，戈雅《狂想曲》之43

《谁也不能释放我们》，戈雅《狂想曲》之75

几枪。拿破仑的元帅缪拉，命令他的埃及骑兵对人群进行屠杀。次日晚上，他们组成一支行刑队，射杀任何可能的对象。这就是一系列暴行的开始，它们深深印在了戈雅的脑海中。他将其记录下来，使其成为有史以来最恐怖的战争记录。

法军最终被驱逐出境。1814 年 2 月，戈雅向临时政府申请，希望有机会能够"用他的画笔将我们反抗欧洲暴君的光荣起义这一最著名、最英勇的行为永久地记录下来"。提议被接受后，他就开始着手创作以 5 月 2 日和 3 日的事件为主题的画作，分别是太阳门广场的马穆鲁克的冲锋，以及次日晚上的行刑队。两幅画现在都收藏在普拉多美术馆。第一幅画从艺术上来说是失败的。或许他还无法摆脱自己对鲁本斯类似作品的记忆；但不管原因为何，那种黑白图案在他头脑中的闪现还尚未发生：马是静止的，人物的姿势是摆出来的。而第二幅，则是他有史以来创作出的最伟大的作品。

所以，《5 月 3 日》是在事件发生六年之后，戈雅接受委托创作的作品。它远非一张经过美化的新闻照片，而且可以肯定的是，戈雅并非这一事件的目击者。这也不是对某个单一场景的记录，而是对权力的全部本质的严酷反思。戈雅出生在一个理性时代，但在生病之后，让他着迷的是当理性失去控制之后，人类身上有可能会发生的一切。在《5 月 3 日》中，他展示了非理性的一个面向，即穿制服的人那种与生俱来的残暴。通过一处神来之笔，他将士兵们凶狠的重复姿势和他们手中步枪的严格排列，与

126

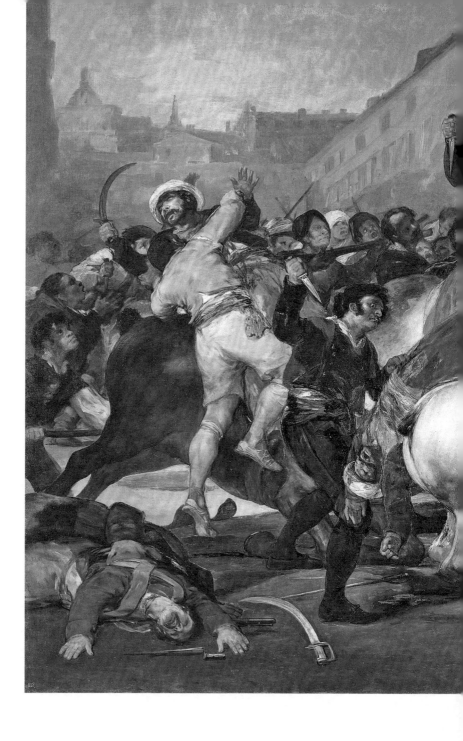

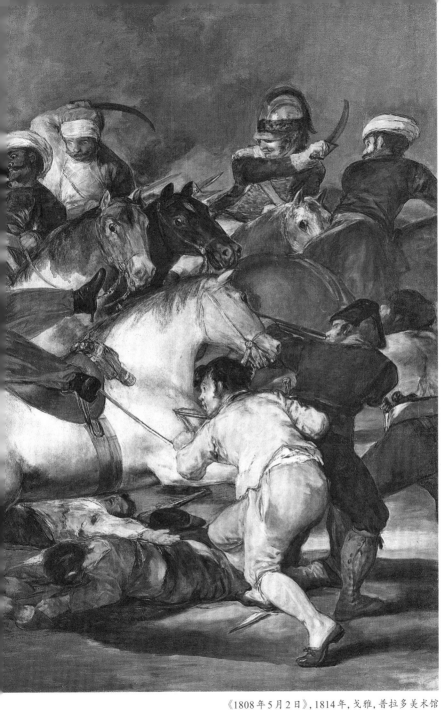

《1808年5月2日》，1814年，戈雅，普拉多美术馆

他们所瞄准的无辜人群那崩溃的不规则性鲜明地对立起来。当我看着行刑队的时候，我想起来，其实自艺术开端以来，艺术家们就一直用这种类型的重复来象征冷酷无情的服从。它出现在埃及浮雕的弓箭手形象中，亚述王纳西拔的勇士中，以及德尔斐的锡弗诺斯岛宝库的巨人们手里那重复的盾牌中。在所有这些纪念碑里，权力通过抽象的形状得到了传达。但是权力的受害者不是抽象的。他们就像旧麻袋一样难看而可怜；他们像动物一样蜷缩在一起。面对缪拉的行刑队，他们或是捂着眼睛，或是双手合十祈祷。在他们中间有一位面色黝黑的男子，他扬起双臂做十字架状，这样，他的死亡就成了某种形式的受难（crucifixion）。他的白色衣衫在步枪面前敞开着，这一灵感的闪现点燃了整个构图。

事实上，整个场景是由地上的灯笼照亮的，这个坚硬的白色立方体与白衬衣的破碎形状形成鲜明的对比。这种从下到上的灯光聚焦，为整个场景赋予了一种舞台效果；夜幕下的建筑物又使我联想到舞台布景。然而，从不真实的意义上来说，这幅画又远非戏剧性的，因为戈雅没有强加或过分渲染其中的任何一个动作。即便是对士兵动作的有意识的重复，也不是形式化的——那是官方装饰艺术才会用的手法，他们头盔的僵硬形状与他们那毫无规律的枪击形成某种对应。

《5月3日》是一幅想象力的杰作。戈雅有时会被称为现实主义者，但如果说这个词有什么意义的话，那么它就意味着，一

个画他的所见之物，并且只画他的所见之物的人。出于一个奇
怪的巧合，另一个版本的《5 月 3 日》出自完美的现实主义画家马
奈，即他的《枪决马克西米利安皇帝》(*Execution of the Emperor
Maximilian*)。对于这样的主题，马奈常常嗤之以鼻。"重建一个
历史场景。简直是荒谬！多好的笑话。"

127

　　然而，马克西米利安的悲剧性结局激起了马奈的同情。一
听到消息，他就立即弄到了一张照片，开始为 1867 年的沙龙展画
这幅画。他对戈雅怀有无限的仰慕之情，我想毫无疑问，当他在

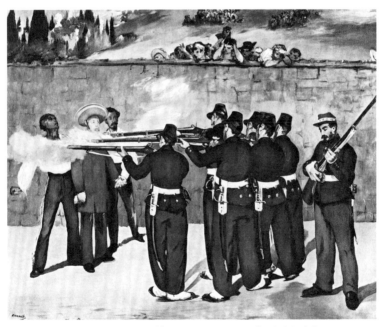

《枪决马克西米利安皇帝》，1868—1869 年，马奈，曼海姆美术馆

1865年短暂访问马德里的时候,他一定曾在普拉多美术馆的库房里看过《5月3日》。马奈画里左边的那位男子也身着白衬衣,这种相似性绝非巧合。但是,他对戈雅画作的精髓却知之甚少,或者根本没有试图去模仿。以这种平面性、非表现性的方式画一个历史事件,真的就像马奈所认为的那样不得要领。或许正是因为这一点,他才将那幅大尺幅的版本裁开(小尺幅的习作被保留了下来),因为这样一来,那位正在检查自己步枪的战士的细部,作为令人钦佩的模特研究,就能被单独欣赏。马奈总是对自己所做的事情有着清醒的认识,他一定知道,让这个人物离开整个场景的中心焦点,他就会失去那种戏剧性的专注力,而这正是让戈雅的作品富有生气的原因所在。他为何要这样做?是打算让这个步枪兵的那种温和的冷漠成为一种讽刺吗?对此,我抱有怀疑。更有可能的是,他认为从绘画角度而言,这个姿势是独立自主的。

马奈是一位伟大的画家,他身上结合了挑剔的眼光、高超的技巧,以及令人钦佩的诚实。但他缺乏对人类的悲剧性的意识。让马奈感到触动的事件,是一个皇帝被执行死刑,这很能说明一些问题。虽然马克思主义的术语常常会影响真正的艺术批评,但在这里,看着马奈的这幅画,我却无法摆脱"资产阶级"这个词。他的眼睛是自由的,他的头脑却被法国上层中产阶级的价值观所占据。反观戈雅,尽管他终其一生都受雇于西班牙宫廷,但他一直是一个革命者。他痛恨任何形式的权威:牧师、士兵、

官员；他知道，只要有机会，他们就会剥削那些无助的人，并用武力压制他们。正是这种愤慨之情，为那位白衣男子，为那个四肢摊开、躺在血泊之中的可怜尸体，为那些即将被从黑暗中拖拽出来的成批的新的受害者，赋予了象征性的力量。129

 从任何角度来看，无论是风格、题材还是其意图，这都是第一幅能够被称为革命性的伟大杰作。它应该成为当下社会主义和革命绘画的范例。不幸的是，社会性的义愤，像其他类型的抽象情感一样，并非艺术天生的动力之源；戈雅对各种天赋的综合也被证明是非常罕见的。几乎所有处理过类似题材的画家，都首先是插图画家，然后才是艺术家。针对某一事件，他们不是顺着自己的感受在头脑中形成一个相应的绘画符号，而是试图根据绘画的可能性来重建一个事件，像目击者所回忆的那样。结果就是各种图式的堆砌。但在《5 月 3 日》中，没有一笔是根据图式来画的。在每一个点上，戈雅那闪亮的眼睛、反应敏捷的手和他的义愤之心都是浑然一体的。130

《安涅尔浴场》(*Une Baignade*)，作者乔治·修拉 (Georges Seurat, 1859—1891)，布面油画，长300厘米，宽201厘米。作者于1883年开工，但画得很慢。修拉去世后，人们在他的画室里找到了十三幅预备习作和十幅素描。本作于1884年被送去法国沙龙展，但被拒绝。同年5月到7月，它与独立艺术家协会成员的作品一道在杜伊勒里宫的一个现代空间里展出。1886年，它被杜兰德·吕埃尔 (Durand Ruel) 送去纽约，参加美国国家设计学院组织的"巴黎印象派油画与色粉画展"。修拉去世时，它还没被卖出去，之后费利克斯·费尼翁 (Félix Fénéon) 从他的家人手中购得此画。1924年，考陶尔德基金会的受托人为伦敦泰特美术馆买下这幅画。

画中的场景是巴黎一个名为安涅尔的工业郊区附近的塞纳河的拐弯处。背景中画的是库尔布瓦桥，也经常出现在莫奈和雷诺阿的画作中。右边就是大碗岛，很快修拉就会将其作为他的第二幅巨作的背景。法国画家西涅克在1894年12月29日的日记中提到，修拉在这幅画从美国展出回来后又加上了一些不一样的笔触。

修拉
《安涅尔浴场》

在炎炎夏日，总有某些时候，我们会等待着奇迹的发生。万籁俱寂，薄雾颤动，让人产生一种终结之感。我们等待着某种宇宙之音来使我们入迷，就像《魔笛》中的银铃，陌生的形状和色彩将我们围绕，然后它们进入同一首旋律，并最终在一种和谐的秩序中安息。这样的奇迹在生活中不会发生，在艺术中也足够罕见，因为伟大画家通常创造的虚构世界，总是超越我们的日常视觉经验。但在修拉的《安涅尔浴场》中，奇迹发生了。当我在美术馆的尽头看到这幅巨大的画作时，它正好被框在门框之中，现实的幻觉从而被进一步加强，我感到夏日的薄雾和寂静终于实现了它们的承诺。时间已经静止，万物都变成了它们应有的形状，每一个形状都在它应在的位置上。

《安涅尔浴场》最先吸引我的正是这一点。我开始仔细观看中间人物旁边的那堆衣服和靴子。让我入迷的，是那种日常物被赋予了一种纪念碑性的方式，它们被安排得相互映衬，明暗相对，这样，每一个区域都具有自己完整的色调和轮廓价值。同样的情况也发生在由圆顶礼帽、巴拿马草帽和带有褶皱的裤子所构成的序列中，它们沿画布的左侧有序地前进，并最终结束在简朴庄严的墙壁与树木深处。这时，我的目光已经深入到画面的远景中，一到那儿，它就兴奋地穿过夏日那闪耀的阳光，直到被

画中主要人物的深色头部所捕获。

133

　　不管看多少次，《安涅尔浴场》中的这个人物总是让我有些惊讶。修拉是怎么想到要将这样一个庞然大物，这样一个像阿雷佐的古代人一样庄严而朴素的人物，放到一片印象派的风景之前的？这是野心勃勃的年轻画家们常常想要去做，却很少有人能够达成的综合手法。众所周知，丁托列托曾在他画室的墙壁上写下这样的文字，"米开朗琪罗的线条和提香的色彩"。修拉的雄心堪比丁托列托。作为一位二十四岁的年轻人，修拉想要整合的，是一种经过分析的颤动光线和15世纪湿壁画中那种精心设计的庄严。

　　修拉出生于1859年，十八岁时，他成为巴黎美术学院的学生。他的老师是安格尔最得意的弟子之一亨利·莱曼（Henri Lehmann）。修拉现存的最早作品，是对安格尔、霍尔拜因以及其他以精确性著称的大师们的临摹。他是一位严谨、勤奋的年轻人，但是当他于1879年离开美术学院时，他在学院的成绩只排在第四十七位，没人预言他会有一个辉煌的未来。

　　那是印象派最富有创造力的年月，但没有任何证据表明，年轻的修拉曾对外光派（open-air）绘画显示出丝毫的兴趣，直到他在布雷斯特服完兵役，情况才发生转变。在站岗执勤时，他日日凝视大海，光的启示应该源于他的这一特殊经历。孤独、坚忍、克制、自律使他天性中的某种东西得以生长，在莫奈、雷诺阿以及他们在阿让特伊的朋友们那愉快的野餐中，这些东西或许就

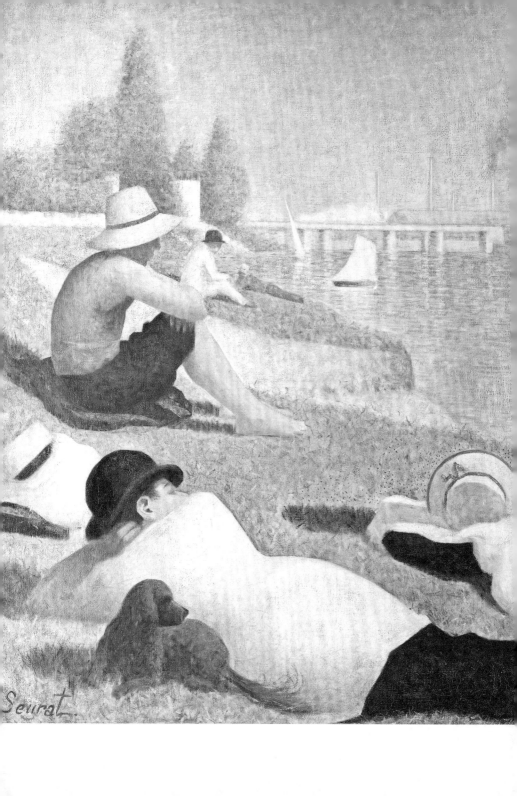

《安涅尔浴场》，1884 年，修拉，英国国家美术馆

枯萎了。在他眼中，人不是阳光灿烂、欢快友好的存在，而是地平线上孤独的剪影；而我相信，当他重获自由再次成为画家时，这决定了他的风格。脱胎换骨是必然的。作为安格尔的学生，他学会了如何将感知变为线条。现在，他要开始创作一系列新的素描，其中不再有任何线条，只有色域。这是一个启示的时刻，就像一个不善言辞的人突然找到了自己的语言。孔泰粉笔落在质地粗糙的纸上，修拉觉得自己能够将最复杂的主题加以简化，为稍纵即逝的印象赋予一种纪念碑式的沉静，无论是他那正在吃晚餐的父亲，还是冬季日落之前的最后瞬间。同时，他还在巴黎郊外画了一些平淡无奇的风景画，其中的设计元素表现在他对墙壁、窗和工厂烟囱的简朴的正面描绘中。像他的素描一样，这些风景画以色调的并置为基础，通过厚重的方形笔触和几种简单的大地色实现出来。以这两种实践为基础，他开始从容沉静、有条不紊地着手创作一件真正的杰作。

以上这一切，我们在有关修拉的著作中都能读到，它们以某种方式使《安涅尔浴场》变得易于理解。但是，当我们默观画中这些庞大的形状，看着它们被如此庄严地安排在一个平面上时，我们不能不想到15世纪意大利的湿壁画。我曾花费很长时间思考，修拉，这个从未去过意大利的人，是如何获得与皮耶罗·德拉·弗朗切斯卡如此惊人的相似性的。当然，艺术史上从来不乏各种巧合，但是艺术史家不喜欢巧合。我承认，当我在罗伯托·隆吉（Roberto Longhi）教授的一本有关皮耶罗的书中读到

这样一个注释时，才感到如释重负。这个注释的大意是说，1874年，应才智过人的查尔斯·布朗克（Charles Blanc）教授之命，皮耶罗在阿雷佐的壁画的复制品被放置到巴黎美术学院的小教堂里。现在它们还在原处，和乔托的一些精彩的复制品挂在一起。作为查尔斯·布朗克的仰慕者，修拉无疑曾被鼓励来到这个并不时髦的角落里，为他的绘画问题寻找解决方案。

真正令人瞩目的，是修拉将这种影响彻底地融合进了当代视野中。在19世纪80年代，尚且在世的画家中，皮维·德·夏凡纳（Puvis de Chavannes）可能是唯一一位能够同时赢得学院派和革命派画家的尊重的艺术家。一位年轻人，如果急切地想要获得那种15世纪湿壁画的品质，通常来说，应该会转向夏凡纳那种富有品位且严肃的转化。但在当时，修拉仍旧信奉印象派的理念，以及视觉感受的首要地位。他以色块中的细小笔触为基础，建构出了他的伟大构图。在这些笔记中，有十三幅幸存下来。通过它们我们得知，《安涅尔浴场》的最初理念是前景中黑白单元的相互映衬，一条宽阔的、闪闪发光的河，远处是以朴素庄严的线条勾勒出的铁路桥和工厂烟囱。

在这幅画最初的习作中，前景中原本画的是马，并且黑白相间，和皮耶罗的壁画中一样；但是慢慢地，马逐渐向背景中一点点后退，直到最后完全消失，它们的位置被身穿黑色马甲、白色衬衣的男人所取代。这一变化比绘画层面的变化更具重要性，因为这意味着，一个带有浪漫主义暗示的动机被放弃了，取而代之

136

《海边少女》，1879年，夏凡纳，奥赛博物馆

的是一个大众生活中的日常插曲。甚至在倒数第二张习作中，坐在左边的男孩还穿着衣服，戴着圆顶礼帽。但是这样，在画面的布局上，黑色就超过了白色。修拉最终想到的解决方案犹如神来之笔：他为这个人物穿上了一件白色马甲，但将他置于一片阴影之中，这样，他就能够反射出周围的颜色。

137

当所有主角在他那被照亮的记忆舞台上各就其位之后，他便开始照着画室里摆出姿势的裸体模特以孔泰粉笔绘制习作。这样一来，他就能为这些简单的体块赋予一种非凡的浮雕感。唯一的例外是躺在前景中的那个男人，为了避免创造一个新的视觉焦点，他被画得像裁缝的人体模型一样陈腐无趣。

修拉将这幅作品送去了1884年的沙龙展，不出意料，它被拒绝了。过去，提香曾为曼图亚宫作画，委拉斯开兹曾为阿尔卡扎宫作画，但现在的情况已经不复往日。《安涅尔浴场》的初次亮相，是在杜伊勒里宫的"B"军营里，这是独立艺术家协会（Société des Artists Indépendants）租下来用于展览的地方。人们认为这幅画不配在一个得体的展厅里占有一席之地，于是它被挂在了餐厅里。尽管如此，它还是成功引起了人们的注意。与修拉同辈的艺术家保罗·西涅克大受感动，自此之后更是成为修拉不知疲倦的推广者。"深谙对比之道，"他是这样说的，"要素的系统分离及其适当的平衡和比例，为这幅画赋予了完美的和谐。"心中想着这一早期的卓越评价，我决定回过头去更仔细地将这幅画观赏一番。

《安涅尔浴场》局部之一

　　我首先想到的是，对于任何一幅创作于1870年之后的油画，如果只看它们的黑白复制品，人们能够说的东西真是少之又少。《安涅尔浴场》的构思是以色彩完成的：比如，衣服和靴子，在黑白照片里看起来像黑松露一样黑，但实际上，它们是马栗色的，而且造型相当丰满。当然，我们也无法猜对，那个戴巴拿马帽的男孩的颜色就像是棱镜色一般。就像对德拉克洛瓦一样，人们必须仔细地观看《安涅尔浴场》，才能意识到它的色彩是多么讲究。而且事实上我们知道，修拉自己曾非常专注地看过德拉克洛瓦

《安涅尔浴场》局部之二

在圣叙尔皮斯教堂的装饰壁画，并从中学会如何将互补色联系起来，以增加彼此的效果。但是，尽管德拉克洛瓦的影响受到这么多吹捧，《安涅尔浴场》一画的整体色调则是完全不同的。从背景中裁下任何一个细节，都可以成为一幅印象派的作品。它不像雷诺阿四年前在同一位置创作的《小艇》(*La Yole*)那样绚丽，但比莫奈的《库尔布瓦》(*Courbevoie*)更精确。面对这种新近赢得的对于日光的驾驭，及其他所包含的所有技术技巧，修拉在追求一个不同的目标的同时，也能轻松应对。

最后，我的目光落到那个正在打招呼的男孩儿身上。他是这幅画给世人留下的最富有诗意的图像，我冥冥之中有种预感，总有一天，我会在古代绘画中找到他的原型。但是此刻，我的注意力被那些蓝色和橙色的小圆点吸引住了，修拉用它们塑造了男孩的帽子。我注意到，在环绕着男孩的河水中，也有相同的纯色点，它们遍布画面的右半侧，甚至在主要人物的腰部上也有。在《安涅尔浴场》展出后一年左右，修拉才采取这种光谱色的点彩画法，所以，这些小圆点一定是他后来添加的，时间或许是在此画从1886年的纽约展览上回来之后。这使我开始思考他在生命中最后的七年里将要经历的那种奇怪的变化。我想知道，当那位《安涅尔浴场》中的诗人变成了《马戏团》(*Le Cirgue*)中的理论家时，他得到了多少，又失去了多少。

或许，这终究不可避免。修拉要想在他的第一幅大尺寸画作中达到他的目的，就要调用异乎寻常的坚定意志，这几乎必然意味着要压抑某些诗性冲动，而这些冲动就其本质来说则是混乱且模糊的。一种令人钦佩的技法很容易成为目标本身。从各个方面来说，修拉都是笛卡尔式的法国人的完美典范，在他们看来，整洁是第一美德。

如果修拉能活到1940年——这于他来说本该非常容易，因为他强壮又节制——而不是在1891年死于白喉，难道他不会成为最纯粹阶段的立体主义的先驱吗？蒙德里安式的构图，以修拉卓越的心与眼实现出来，本会为那些柏拉图式的美的追求者

《马戏团》，1890—1891年，修拉，奥赛博物馆

提供某种非常接近于他的理想的东西。这种理想在修拉晚期的
作品中已经略有体现，并给我们带来一种独特的、高深精妙的愉
悦。但是，早在《马戏团》中，他做出的牺牲就已经非常大了。
他压抑了自己对于所见之物的感性反应，转而寻求一种准象征
式的形状，以及图表式的快乐与悲伤。他有一种天赋，能够在一
种宜人的关系中看待不同色调的体块，但在追求一种独特的色
彩体系的过程中，这种天赋丢失了。他的同代人曾将这种色彩
体系看作是科学的，但现在回头去看，它就像国际象棋的规则一

139

《大碗岛的星期天下午》，1884年，修拉，大都会艺术博物馆

样，是既武断又自我强加的。但所有这一切，都是一种深思熟虑的牺牲，这其中既有道德上的顾虑，也有智力上的考量。与其说这是笛卡尔式的风格，不如说是西多会式的教义。尽管我非常欣赏这种彻底的义务感，但我冥顽不化地更加偏爱另一种艺术，那种最初的知觉、同情心和愉悦还未被完全消除的艺术。所以最后，我从修拉的《马戏团》系列作品中，从这些像托尔切洛岛上的马赛克壁画般的、僧侣式的、嶙峋的、不真实的画作中，满怀感激地撤回到《安涅尔浴场》那充满和谐的民主氛围中去。

141

《暴风雪》(*Snowstorm*)，作者约瑟夫·马洛德·威廉·透纳 (Joseph Mallord William Turner, 1775—1851)，布面油画，长121.9厘米，宽91.4厘米。1842年，它在英国皇家美术学院展出。1856年，它随透纳的遗赠一起，移藏至英国国家美术馆。

第十二章

透纳
《暴风雪》

我最初的情绪因惊奇而变得更加剧烈。它跟欧洲艺术中的其他作品没有任何相似之处，当然，透纳自己的其他画作除外。直到现在，那些在古典传统的熏陶下长大的批评家仍旧不愿接受这件怪异之作，而我也理解其中的原因。超乎寻常的不仅仅是它的主题，整个画面的节奏组织，也不在欧洲风景画公认的模式之内。在一个画框内，我们已经习惯于期待一定程度的平衡和稳定。但在透纳的《暴风雪》中，没有什么是静止的。暴雪裹着海水，以一种完全不可预测的方式翻滚开去，它们的冲力又因水雾和神秘光带的相反运动而改变了方向。长时间地观看它们，是一种不舒服的，乃至令人疲惫的经验。

当然，历史上也曾有其他画家，试图再现雨和大海的运动；但是，波涛汹涌的大海常常呈现出一种戏剧性的、无实质的面相。说到雨，即使是最伟大的艺术家，也发现有必要将他们无法准确描述的东西加以程式化。列奥纳多·达·芬奇是最接近透纳的，因为他也渴望再现大自然的伟力。但是，当他思考水的运动时（没有比这更深入的研究了），他紧紧抓住的是那些与几何学有某种关系的规律。收藏于温莎城堡的达·芬奇手稿中，有一幅描绘暴雨的素描，其中雨水的卷曲圆圈是以漩涡的形式排列的，相当于贝壳的对数螺旋线。当他开始再现宇宙的毁灭时，

有意或无意地，他用手描绘了这些高度智性的形式。同样，在中
国艺术中，波浪和水的运动也为古代的书法传统提供了装饰，云
被加以形式化，直到它们成为最为常见的装饰性母题。从波士
顿美术馆的《九龙图》到葛饰北斋的《富岳三十六景》，东方绘画
充满了波涛汹涌的海面和具有预示性的天空；但它们全都令人
愉悦地无害化了。完美的趣味驱逐了恐惧。

　　心中想着这些装饰性的波浪，我再次看向《暴风雪》。让我
震惊的是，透纳坦然地接受了自然表面上的无序，但我并不质疑
他对这一主题的描绘是否正确。它所拥有的，是一种即时体验
所带来的视觉震撼。暴风雨中的大海所具有的那种混乱无序，

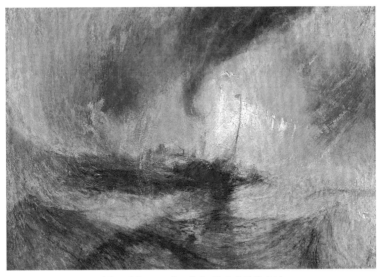

《暴风雪》，1842年，透纳，英国泰特美术馆

143

144　被描绘得如同它是一束鲜花那样精确。

　　透纳自己实际上非常清楚，他对自然持有一种放纵不羁的态度，但在这幅作品上，他却出乎意料地坚持这一特殊场景的真实性。在英国皇家美术学院1842年的展览手册上，此画的展览条目是这样写的：《暴风雪》——轮船驶离港口，在浅水区发出信号，靠测深锤的引导前行。在'阿里尔号'轮船离开哈里奇港的那一夜，画家就置身在这场风暴之中。"这里既没有引用拜伦的诗文，也没有从《希望的谬误》（"The Fallacies of Hope"）中寻章摘句。而且，当牧师金斯利先生告诉透纳，说自己的母亲非常喜欢这幅画时，透纳答道："我之所以画这幅画，只是因为我想展示这样一个场景到底是什么样子的。我让水手们将我绑在桅杆上，以便我观察它。我被绑了四个小时，而且没想过能够逃脱。但是我当时觉得，如果我能够活着下来，就一定要把它记录下来。其他人没有任何义务要喜欢这幅画。"

　　但是很显然，《暴风雪》绝不是新闻纪实。它是透纳在四十年的实践中所发掘出的有关自己和自己艺术的一切的本质。1802年英法签署《亚眠合约》，这使透纳第一次有机会在欧洲大
145　陆旅行。他去了阿尔卑斯山，在他绘制的有关阿尔沃河的源头和莱辛巴赫瀑布的素描中，他第一次显示出，自然的力量会如何迫使他采用一种新的表达方式。此时，以及未来的几年里，在风景画领域，他还在和他的前辈们进行着一场想象中的竞争。但是，尽管他非常努力地试图以克劳德·洛兰和普桑的方式来搭

建他的构图,它们还是无法安定下来。它们总是摇摇晃晃,偏离正题,相互矛盾,完全不符合古典的方式。而且在他的多数构图底下,总是潜藏着一种令人费解的运动,它介于抛出的套索和某种受到挤压的岩石的横截面之间,这在几何学中也没有类似的现成规律可用。但是,一旦我们在自然中识别出这种运动,就会发现它们在大自然中无处不在。

　　这正是他第一幅描述海上风暴的巨作所用的韵律,即1805年的作品《海难》。这幅画也建立在透纳的个人经验之上。它多么壮丽地呈现出了海浪那破坏性的力量和重量啊!对于这样一个特殊题材,绘画还能做些什么? 这一无法预料的答案,就是《暴风雪》。

《海难》,1805年,透纳,英国泰特美术馆

心中想着透纳早期那些深色的海景画，我在美术馆再次回头观看这幅画时，我考虑的不再是它的构图，而是它的色彩。我发现，在《暴风雪》中，那种光的戏剧性效果，不是通过色调的对比来实现的（像在《海难》中一样），而是通过一种无比精妙的色彩交替来完成的。这样一来，油画就实现了一种新的一致性，一种像彩虹一样斑斓的色彩，这更像某种活生生的事物——在这里，就像鸢尾花——所具有的颜色，而非画出来的仿真物。透纳晚期的作品，表面的颜色层次和渐变如此精细，色点如此奥妙难解，以至于不管画的主题是什么，总会令我们想起鲜花和日落前的天空。用色彩取代色调，作为再现明亮空间的方式，是无法仅仅通过观察就能做到的：这是绘画智慧的一项重大功绩，透纳为此投入了长久的斗争。从他的素描簿中，我们能够追逐到他的某些实验，在那里，透纳将色条和色块并排画在一起，以观察它们之间的相互影响，其效果很像某些现代美国画家的作品，只是在规模上令人愉快地缩小了。就在同一时期，透纳也在琢磨，该如何表达那些他在意大利旅行期间所产生的情感。为了表现地中海一带的高温和光亮，透纳用了亮度如此之高的色彩，乃至于就连最深的阴影，也是深红色或孔雀蓝色的。但是，这种高度人工性的混合色并没有让他满意多久。他曾在约翰·奥佩（John Opie）的《绘画讲座》（*Lectures on Painting*）一书的空白处写道，"对自然的每一次审视，都是对艺术的一次升华"。对他来说，最为必要的，是将以下三者结合在一起：一是他在色彩理论中的发

《大宅内景》, 1830 年, 透纳, 英国泰特美术馆

现；二是他对自然外观的敏锐知觉；三是他的非凡的记忆力。
到19世纪30年代，他终于做到了这一点。在他最后一次访问佩
特沃思庄园时，他画出了著名的《大宅内景》(*Interior of a Great
House*) 一画。这时，他已经能用色彩的渐变来再现可见的世界，
其自然天成和直接之处，如同莫扎特在用声音表达他的理念。

　　再次取得与自然之间的直接联系后，他就不再依赖那些具
有诗意的主题了。他放弃了巴亚古镇，转而去画滑铁卢大桥；
同样，赫斯珀里得斯花园也被大西部铁路所取代。事实上，新的
蒸汽时代几乎是为他量身定制的。在《无畏号战舰》(*Fighting
Temeraire*) 中，战舰被拖曳至它将要被拆卸的最后一个泊位，这
本该是一幅令人伤感的画，但作为画家，透纳看到最后一次航行，

却一点都不难过。他不喜欢画船帆——这或许是因为，他仍旧为自己对古典织物褶皱的记忆所困扰——帆具那错综复杂的几何结构也令他感到厌烦。但是，他爱蒸汽的光彩闪耀，爱从高耸的烟囱中吹出的烟雾的深色斜线，爱那在烟囱口处隐约可见的潜藏的煤炉。终其一生，他都迷恋于火与水的结合。这也是他最早的油画作品——《海上渔民》(*Fishermen at Sea*)[1]的主题。他画了很多描绘海上火焰的作品，其中常常包含了某种浪漫的想象。汽轮的出现，使透纳有机会自然地引入这一主题。有时，这种对冷热冲突的热爱，会导致蓝色和红色的对立，在我们看来，这是相当粗糙的。尽管如此，但我认为《无畏号战舰》中那种震耳欲聋的嘈杂，部分原因还在于颜料的变化。但在《暴风雪》中，一切都服从于画面整体的冰冷的蓝宝石色。从"阿里尔号"锅炉口喷出的火焰，只显现为两抹柠檬黄的闪光。这里也有一个微小的红色舷窗口，而且被海浪反射了两次，桨轮上还有几处精致的玫瑰红装饰。但除此之外，画面的中心是冷色调的，而且在刚刚完成的时候一定更冷，因为求救信号弹的垂直眩光曾经是纯白色的，现在却被灰尘和黄色清漆所软化了。只有在消散的烟雾和它在海浪上的倒影中，一些焦棕色才给人以必要的、最低限度的暖意。

油画颜料这种媒介很难掌控，透纳又是如何从中提取出这种精致和透明的效果的？这至今是个谜。没人见过透纳到底是如何工作的，皇家美术学院画展开幕的前一日[2]是唯一的例外，

149

1　此画又被称作《乔利姆海景》(*Cholmeley Sea Piece*)。

2　在开幕前一日，艺术家可以为已经悬挂好的作品涂上清漆，或进行最后的润色。

但即使在那一天，他也会费尽苦心地隐藏他在做的事情。他当然有自己常备的技术性技巧，但是每一笔的精致微妙则是程式化的技术所无法企及的。它引导我们越过这一过程，去看画家在创作这些作品时的心境。

当透纳开始动笔创作《暴风雪》时，他对自然的反应已经变得极度复杂了，可以说是在三到四个不同层面上运作。第一层反应，也是他唯一愿意承认的一个，就是将一个事件记录下来的必要性。他的超凡记忆力是有意通过练习而加强的。霍克斯沃斯·福克斯是他的老雇主的儿子，曾描述过透纳研究暴风雨的经历。他们一起在约克郡山上见证了这场风暴，待其结束时，透

《泰晤士河上的滑铁卢桥》，1830—1835 年，透纳，英国泰特美术馆

纳说:"那儿,霍基,两年后你会看到这个,就叫它《汉尼拔翻越阿尔卑斯山》。"他不仅积极地、有目的地对场景进行观察,还对将其呈现出来的色彩和形式元素,抱有深沉严肃的热爱。被绑到桅杆上的透纳,在性命攸关之际,还能够以审美的超然来观看《暴风雪》。当风暴结束时,他不仅记得海浪如何漫过船尾,而且还记得,在令人目盲的暴雪中,从船舱里漏出来的点点灯光是多么微妙而脆弱。在每一点上,视觉数据都要调整自己,以适应他头脑中已经成形的对于色彩和谐的理解,这样,这种多少有些激烈的对于自然的观看,就为艺术增添了一份精致。

150

　　在另一个层面上,是他实际选择的主题:他选择描绘这个几乎无法描绘的场景,而不是意大利古城卡普阿的黄金海岸。人类的灾难最能激发透纳的创作冲动。罗斯金是对的,他准确地看出,透纳最主要的性格特征之一就是深刻的悲观主义。透纳坚信,人类不过"像夏日的飞虫一般转瞬即逝",他那部形无定式、断断续续创作了三十多年的史诗《希望的谬误》,真实地反映了他的情感。罗斯金认为,笼罩着他的这种悲观主义,源于1825年左右"发生在他身上的某些厄运"。我现在还看不到支持这个日期的任何证据,因为自1800年以来,透纳的创作就以阴郁的题材为主——埃及的瘟疫,索多玛的毁灭,大洪水;《汉尼拔翻越阿尔卑斯山》中既有巨大的旋风,也有被首次引用的《希望的谬误》,但这幅画是在1812年创作的。罗斯金对透纳生平的了解,远比他所披露的要多得多,可能他知晓在1825年发生的某个事

件,使他眼中的英雄的性格发生了一种他所谓的"痛苦而剧烈的
变形"。但如果仅从透纳的画面上判断,直到1840年,当他创作
《奴隶之船》(*Slave Ship*)时,死亡和毁灭,血红色和雷鸣般的墨
黑,才开始占据他最出色的作品。自此之后,他就在渴望末日。
他的风暴变得更加具有毁灭性,他的日出变得更加稍纵即逝,他
那日益增长的对于真理的掌控,被用来投射他自己的梦境。

　　"梦境""幻象",在透纳自己的时代,这些词常常被用来形
容他的作品,但在19世纪模糊的、隐喻的意义上,它们已经对我
们毫无意义。现在我们有了新的有关梦的知识,知道了梦是对人
的深层意识和已经湮灭的记忆的表达。这样,我们回头再看透纳
的作品,就会发现他的画的确具有梦的特质。在某种程度上,这
在艺术中是独一无二的。疯狂的视角,双重的焦点,一种形式逐
渐融化为另一种形式,以及整体的不稳定感:所有这些意象,是
我们大部分人只在睡梦中才拥有的体验。透纳则在清醒的时候
体验它们。这种梦境般的状态,通过某些母题的不断重复显示出
来,而这些被不断重复的母题正是无意识装备的一部分。比如旋
风或漩涡,越来越多地成为他一切构图的潜在韵律,这在《暴风
雪》中尤为凸显。我们被卷入到混乱与混沌之中,我们的眼睛在
黑暗的路上踉跄前行,被引向"阿里尔号"的船体,然后被喷射
到搜救火线那令人目盲的白色之中。这就是一次梦境的体验;
我想,如果没有这种额外的对我的潜意识的吸引力,《暴风雪》的
外观之真和色彩之美,将不会如此强烈地将我打动。

152

153

《圣母子与圣安妮》(*The Virgin with St Anne*)，作者列奥纳多·达·芬奇 (Leonardo da Vinci, 1452—1519)，布面油画，长170厘米，宽129厘米。这幅画大约绘制于1508年，至此，这个主题已经困扰了列奥纳多约十年之久，这是他的最后一个版本。但在某些部分，它仍旧是未完成的，比如圣母的衣饰。列奥纳多留下了若干素描，以及素描的复制品，现在主要收藏在温莎城堡，这些素描显示出他想要进一步阐释的东西。这幅画显然在意大利非常有名，它的复制品至少有十几幅，皆出自意大利北部的艺术家之手，其中有几位差不多是列奥纳多的同代人。

卢浮宫的这幅画，通常被认为就是安东尼奥·德·贝提斯 (Antonio de Beatis) 所提到的那幅，他是阿拉贡的枢机主教路易斯的秘书。贝提斯曾跟他的主人一起在昂布瓦斯附近的克劳斯·吕斯城堡拜访过列奥纳多，时间是在1517年10月10日。德·贝提斯说，在他看到的那幅画中，"圣母玛利亚和她的儿子被放在圣安妮的膝头"。但在卢浮宫的这件作品中，圣婴基督是在地上的。而在列奥纳多就这一主题所画的其他一些版本中，圣婴和他的母亲一起，确实是在圣安妮的腿上。因此，鉴定工作是无法做到完全确定的。如果卢浮宫的这幅画确实曾到过克劳斯城堡，那么，在列奥纳多去世后，它一定被带回了意大利，或许是通过他的朋友弗朗切斯科·梅尔齐 (Francesco Melzi)，因为当枢机主教黎塞留在1629年买下这幅画时，它被收藏在意大利的卡萨莱。黎塞留将作品带回巴黎，并在1639年把它连同他的酒店一起献给了路易十三。1801年，它随法国皇家收藏一起被送往卢浮宫。

列奥纳多·达·芬奇
《圣母子与圣安妮》

如果你不会因为对画面的熟悉而被蒙蔽双眼，那么，这幅画一定会给你一种陌生的奇怪感受。它就像一幅描绘植物加速生长的图片，或是某种异常复杂的机器。它被设计成旋转的，并被放置在一个正在转动的平台上。所有的零部件都有助于这一运动，而且它们彼此之间有着一种最为错综复杂的关系。有那么几秒钟，我沉浸在这种复杂性中，全然忘记了它的主题，其间产生的精神愉悦，就像一位音乐家聚精会神地演奏一首经过精心编排的赋格曲。但是很快，我的注意力就被整个装置的中心枢轴吸引了，那是微笑着、沉默安详的圣安妮的头像。她那神秘莫测的内心活动，是如何与整个群体独立而协调的运动结合在一起的？无论如何，我确信，在这种陌生感、美感和科学上的精巧安排之间，必定存在着一种相互依存的关系。当我第一次看到列奥纳多的《圣母子与圣安妮》时，同时打动我的就是这三个元素。但是，我们到底该如何定义它？

　　此刻我还不愿意面对这个难题，我的目光飘进画面的背景之中，漫游在那片冰冷的、月球上的风景中。但是这一高山探险并没有终止我的疑问，因为我觉得，这片风景也是同一个谜团的一部分。列奥纳多对这个世界的观看，就像是从他所设计的飞行器上进行的，他似乎在沉思它的寿命，以及它对人类生活的终

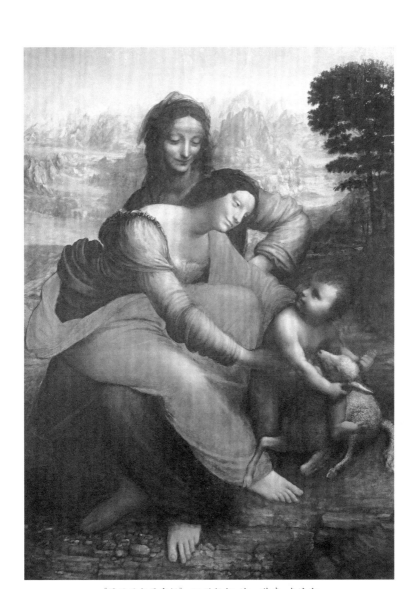

《圣母子与圣安妮》，16世纪初，达·芬奇，卢浮宫

极故意。很显然,要想用一双纯真之眼去检视列奥纳多的作品,终将是徒劳的。他的艺术中的每一个细节,都使人们转而思考他的人生,以及他那永不休止的智识。

155 达·芬奇先是成为艺术家,很久之后才成为科学家;实际上,直到1483年前后——这时他已经过了而立之年——他才开始提出科学方面的疑问,并记录相关解答的笔记。但是,在他最早的素描中,他就已经开始思考一个将会占据他整个人生的难题,我将之称为"被压抑的能量问题"(the problem of pent-up energy)。它首次出现在一系列令人入迷的草稿中,这显然是即兴画下的。画中是一位母亲,她的孩子坐在她的膝头,手中抱着一只挣扎着要离去的猫。三个人物转向不同的方向,但又被联合在一个单一形式中,这样,这组人像就能被设计成模型,并且能够被转动,就像一件雕塑作品一样。用相对简单的术语来说,这里埋下了之后的《圣母子与圣安妮》这幅画的种子。

那么,她那内敛的微笑呢?我们在列奥纳多的早期作品中也能找到她的踪迹,其中第一个人物最为显著,他貌似来自他的想象力的最深处,这就是卢浮宫收藏的《岩间圣母》(*Virgin of the Rocks*)中的天使。这个天使与15世纪那些顺从的、装饰性的天使截然不同。他对秘密的知晓,使他展露出一种轻柔的微笑,带着一种几乎像圣安妮一样的人性的仁慈,但又带有一种同样的共谋的气氛。这种亲缘性使我想起,就像布莱克一样,列奥纳多形成了一种有关天使的特殊理念。他不把天使看作人类的守

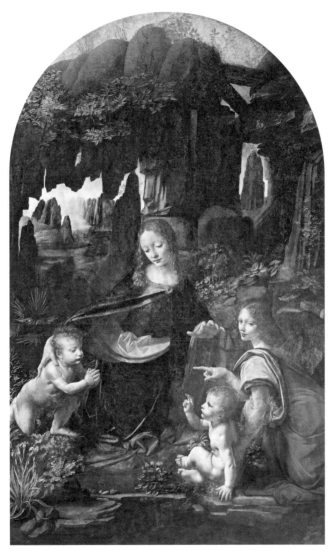

《岩间圣母》，1483—1486年，达·芬奇，卢浮宫

护者，而是把他们看作中间人，他们的职责就是警告人类，其理性是有限的。天使站在人类的身旁，提出无法解答的谜语。

但是，在进一步窥探列奥纳多的内心世界之前，我必须先仔细地看看这幅画。这一次，我开始考虑它的主题。由于熟悉意大利绘画的图像志，所以我能够看出，这幅画想要再现的是圣母玛利亚，她的母亲圣安妮和圣婴基督。但是，从历史上对这一主题的可能诠释来看，还能得出什么进一步的结论吗？伦勃朗也有一幅同样主题的素描，简朴而充满家庭气息，并且人情味十足。只要想想伦勃朗的这幅素描，你就会意识到，列奥纳多并不想将这一场景描绘成它在现实中发生的样子。当然，拉斐尔，或者文艺复兴盛期的任何一位古典画家也会如此。但是，他们之所以会对日常经验加以转换，是因为他们相信，神圣人物应该被赋予一种不同寻常的完美体貌。列奥纳多的意图则是形而上学式的。他的人物之所以特殊，是因为他们已经变成了象征符号。为了能够阐释这些象征，我首先必须搞清楚，是什么将这些符号放入他的脑海中的；然后，我要看看它们是

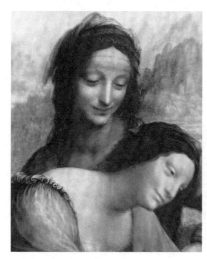

157

《圣母子与圣安妮》局部之一

如何在他的哲学的重压之下变形的。

在达·芬奇的时代之前,对《圣母子与圣安妮》最知名的再现,是马萨乔那气氛庄严、人物憔悴枯瘦的作品,现在藏于乌菲齐美术馆。画中的圣安妮直接站在她女儿身后,就像一个幽灵。大约同一时期,这一主题还有一些更加原始的版本,其中个子娇小的圣母坐在圣安妮膝头,像是口技艺人表演用的玩偶。列奥纳多一定知道这些作品,而且我相信,在圣安妮那被蒙上浓重阴影的存在中,有某种怪怖之物给他留下了深刻的印象,并进入到他的想象之中。他将她看作一个告知的灵魂,一个幽灵(doppelgänger),一种控制力;实际上,她非常接近他有关天使的理念。这个主题令他着迷,但是老旧呆板的图像志在两个层面上都是令他无法接受的:其一,它缺乏运动感,这是当时佛罗伦萨艺术三十年来的首要目标;其二,它个能表达出达·芬奇对母女之间那种持续的情感投入的感受。为了达到这些品质,列奥纳多与造型展开了斗争,这是他整个职业生涯中最持久、最坚决的一场战斗。

非常幸运的是,这场斗争第一阶段的成果流传了下来。这是一幅大尺寸的素描,或说是草图,正挂在皇家美术学院的议事厅里。[1]这样的素描,本是为绘画作品准备的全尺寸习作,但是列奥纳多痛恨绘画所需要的体力劳动,他显然将它们作为独立的作品而创作。这幅又名《伯灵顿宫草图》的作品几乎完美无缺,

1 这幅画作如今收藏于英国国家美术馆。

《圣母子与圣安妮》，1424—1425 年，马萨乔，乌菲齐美术馆

许多意大利艺术的爱好者们发现，它远比卢浮宫的那幅作品更
符合他们的喜好。它画于1497年前后，这时，列奥纳多刚刚完成
《最后的晚餐》(*The Last Supper*)，这幅草图让我们对《最后的
晚餐》中那些魁伟的门徒形象的原初面貌有了一些概念。现在，
历经岁月的洗礼和数次修复，它们已经被消磨成了墙上的污迹，
"昏暗模糊犹如秋叶之影"。在列奥纳多的所有作品中，这幅素
描是最富有古典精神的一幅。画中流动的衣裙褶饰，颇有菲迪亚
斯[1]般的华丽，我想这一定受了某件古代浮雕的启发。然而，出
于某种原因，它也未能让列奥纳多满意。人们或许会猜测，画面
的左手边，圣母肩膀的弧线下面，处理得过于薄弱和扁平；他也
可能担心，两个头像处于同一个水平面上，会制造出两个势均力
敌的视觉焦点。作品过分的古典主义，或许令他感到腻味。它过
于四平八稳，缺乏那种被压抑的力量感。这幅《伯灵顿宫草图》，
美纵然是美的，但我觉得它并非源自列奥纳多存在本质的最深
处。他将其留给贝尔纳多·卢伊尼(Bernardo Luini)去复制，自
己则开始创作其他的作品。

　　这些作品中的两件，一件完成于1500年秋天，一件完成于
1501年的春天。两件都已佚失，但它们属于列奥纳多最受赞赏
的作品之列，从他的同代人留下的详细描述中，我们能够对其有
所了解。借助这些描述，再加上素描和复制品，我们能够大概知
道这些草图是什么样子，而且我们能够看出，列奥纳多是多么坚

158

1　菲迪亚斯(Phidias，约公元前480—前430)，古希腊雕刻家、画家和建筑师。

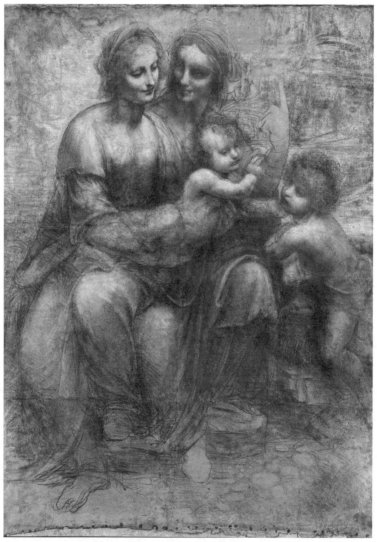

《圣母子与圣安妮素描》,15世纪末,达·芬奇,英国国家美术馆

持他的运动理念。他让两个人物如此紧密地交织在一起，以至于她们看上去像是一个人，又使圣安妮的头部成为整个设计的顶点。十年之后，当他开始创作卢浮宫的那幅作品时，这几乎已经变成了他的一个私人难题，像是对某些数学定理的表述，只有少数几个从一开始就加入其中的人才能明白。难怪画中人物的姿态会如此奇特，以至于如果离开了列奥纳多在画中所营造的那种综合环境，当我们再次看到她们时，会发现她们被扭曲到了一种令人难以忍受的程度，就像我们在列奥纳多学派的某些作品中所体验到的一样。

　　但是，这幅《圣母子与圣安妮》确实出自列奥纳多之手吗？人们常常有这样的疑问，这促使我用另一种角度，再次看向画面。人们有时会说，从画中的证据出发，试图鉴定出画的作者这样的行为，是一种不仅徒劳无功，而且颇具破坏性的消遣；但是，我的经验不是这样的。与图像志的问题相比，作品的归属问题有一个优势：它们促使人们去看原作。当我在《圣母子与圣安妮》中一寸寸地寻找列奥纳多的笔迹时，我的反应变得更加敏锐，远远超过了被动欣赏的界限，而记忆力的加入，更是极大地增强了我的感受。比如，当我看到圣婴基督的头部时，我发现了一种精致细腻的蛋壳肌理，我记得《蒙娜丽莎》中也有同样的质地。看到羊羔身上的绒毛，我注意到这种羊毛卷曲的螺旋形状，也出现在列奥纳多描绘暴雨的素描中。我的目光落到布满岩石的平台上，我立刻想起了他的地质研究，而且我惊喜地发现，在圣安妮

160

《圣母子与圣安妮》局部之二　　　《暴雨素描》，1517—1518年，达·芬奇，英国皇家收藏基金会

　　的两脚之间，有一些奇形怪状的鹅卵石，只有他才会这样不厌其烦地将其画得如此细致入微。最有趣的是，圣母的腰间有一块颇为奇怪且相当令人厌恶的织物，就像在那长出的一朵蘑菇。我突然记起，我曾在哪里见过它。那是在列奥纳多1509年的一本解剖学笔记中，尤其是其中研究胚胎学的那一部分。有那么一瞬间，我呆住了。他的心灵的复杂程度，以及他将各种类型的经验惊人地压缩进一个独一图像中的能力，把我彻底迷住了。最后，我回到背景中的群山，在那里，我的疑虑彻底消除了，因为除列奥纳多之外，没有哪位画家既具有关于岩石形成的知识，又对空中透视感兴趣，能够把这样神奇的远景处理得如此令人信服：至少，在透纳之前，没有任何人能做到这一点。

　　但是，圣母玛利亚和圣安妮的形象呢？从技术上来看，她们

的形象与卢浮宫里挂在这幅画周围的列奥纳多的其他作品中所使用的技法相当不同。她们被画得很轻，几乎像是用水彩完成的，而且某些部分看上去似乎尚未完成，或者被某个修复者擦除过。但是列奥纳多不喜欢墨守成规地使用油画颜料，他喜欢进行各种技法上的实验。随着年岁渐长，他的素描也变得越来越放松，越来越能勾起人的思绪。对于圣安妮的头像，他留下了一幅真实的写生，它笔触轻盈，如羽毛般柔软，风格迥异于他早期素描中的那种尖锐。我曾认为，相比油画中的圣安妮头像，这幅素描更微妙，也更具有神秘的女性气质。但现在我明白了，要创造一幅像圣安妮这样有力的图像，必须要牺牲掉一些微妙的个人特质。而且我开始相信，除了列奥纳多之外，没有任何人能够想得到，并且画得出这样一个头像，使她足以主宰这个封闭的三角形构图。

通过对真伪性问题的反复思考，我现在已经对画面的细节有了更多了解，能够回过头来谈整体印象了。它仍旧是令人不安的。我还是无法不加质疑地欣赏它，就像欣赏一幅提香或委拉斯开兹的画一样。我再一次思考构成这幅作品的那些奇怪元素——相互交叠的人物，密不可分的衣物褶饰，月球表面一样的景观，以及那个微笑，我想知道它们是怎样联系在一起的。一个答案开始在我的脑海中成形，至于它是否正确，恐怕只有天知道，但它至少与列奥纳多的精神是一致的。

我记得，《圣母子与圣安妮》创作于列奥纳多生命中的这样

163

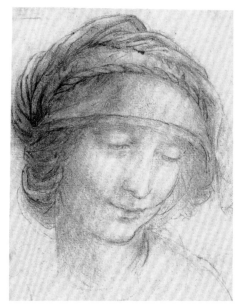

《圣安妮的头部》草稿,1510—1515年,达·芬奇,
英国皇家收藏基金会

一个时期,此时,他正全神贯注于对三个科学问题的研究:解剖
学、地质学和水的运动。水的运动于他而言,象征着自然之力的
无休无止;解剖学象征着生命的复杂,及其自我更新的力量;通
过他的地质学研究,他形成了这样一种观念,即整个世界都在不
断呼吸,它也会自我更新,就像一个活的有机体。在列奥纳多的
一份手稿中,他写道:"大地有一种生长的精神。土壤是它的肉,
构成山脉的岩层是它的骨,泉水溪流是它的血,地球上大海的潮
起潮落,是它的脉搏的起起伏伏。"

　　自然中的万物，即使是看起来十分坚硬的大地，也不是变动不居的。但是，这一连绵不绝的能量的源头和中心，对列奥纳多来说一直是神秘难解的。他只能用这种理想的建构来象征它，其中的各种形式，本身就暗示着更高一级的生命，它们在彼此之间流入流出，带着无法穷尽的能量。在这个生机勃勃的金字塔的顶端，是列奥纳多那个类似天使的人物的头像。她微笑着，一半带着对人类这个物种的爱，一半带着对某个关键秘密的了解，而这个秘密，是人类永远都不可能掌握的。

164

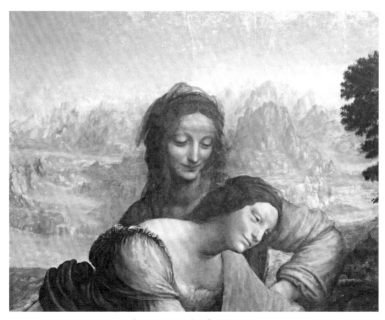

《圣母子与圣安妮》局部之三

《画室》(*L'Atelier du Peintre*)，作者古斯塔夫·库尔贝 (Gustave Courbet, 1819—1877)，布面油画，长598厘米，宽361厘米。1855年，它被制作完成并被艺术家签上名字；1881年，它从艺术家的工作室中售出。之后，它被收入哈罗和戴福塞的收藏，1920年再次被售出，并进入卢浮宫的永久收藏。

库尔贝
《画室》

在我熟知的伟大画作中，没有哪幅比库尔贝的《画室》更像一个梦。我们不会梦到一幅博斯，也不会梦到一幅德拉克洛瓦：他们画中的幻想或浪漫主义，都太过连贯而合理。但在《画室》中，在经历了强烈的现实和骤然加剧的感官享受之后，随之而来的，是某种令人困惑的矛盾和不合理。在那里，人们重聚一堂，他们看上去既熟悉又陌生，彼此保持着一种无言的疏离，就像中了巫师的咒语。画中设置了不断变化的场景，其中，背景幕布逐渐隐去，露出某种无法到达的距离。这种现实与象征的梦幻般的交织，被库尔贝相当准确地表达了出来，他将这幅巨作命名为"真实的寓言：我的画室内景，我七年艺术生涯的决定性因素"。不过这个标题让人觉得这会是一幅多么糟糕的画啊！它之所以没有成为沙龙上的怪物——虽然它确实被1855年的沙龙拒绝了——是因为它那惊人的绘画品质。

　　库尔贝是天生的画家。每一位目睹过他作画的人，都会震惊于他的技法，他那双美丽的手能够用画笔和调色刀画出最微妙的色调和最丰富的肌理。我喜欢从卢浮宫西边的楼梯上，慢慢走近这幅画；这样，我就能透过门口看到它，看着它在午后的阳光下闪闪发光。接着，我的眼睛就跳进了色调与色彩的温暖海洋。有那么几分钟，我心满意足地游来游去，欣喜于一波又一波

的视觉感受的完美呈现。正如19世纪的业余爱好者们常说的：
"这才是绘画！"

　　但是很快，我就开始提问了。所有这些人物，他们意味着什 167
么？他们是仅仅出于不请自来的七年回忆呢，还是出于某种目
的而被邀请？"这是相当神秘的，"库尔贝说，"能猜对的人自然
知道。"

　　有一些答案很简单。画面正中心是写实主义的先知库尔
贝，这个可以由两个关于艺术中的真实的例子所支持：一是描
述他的家乡弗朗什–孔泰地区的风景画，一是那位一流的、未经
理想化的裸体模特。一个农家男孩，带着一种天真的崇拜，正在
观看大师作画，我们由此可以推断，他的判断要比那些院士更可
取。我们可以猜测，库尔贝的右边，画的是那些曾对他产生过影
响的人物；如果熟悉这一时期的艺术界，我们就能毫不费力地辨
认出，其中一位是他那长期忍受折磨，乃至有点疯疯癫癫的赞助
人，阿尔弗雷德·布吕亚，以及他的朋友蒲鲁东，这位社会主义
的哲学家，曾被克莱夫·贝尔先生说成是欧洲"最大的笨驴"。
那个坐着的、神情阴郁的人物，是尚弗勒里，他是库尔贝的写实
主义的第一个拥护者。至于画面最右边的人物，我们碰巧知道，
他就是波德莱尔，因为这令人想起库尔贝七年前为这位诗人所
画的肖像画。但是，这个形象与波德莱尔的其他肖像画几乎没有
多少相似之处，事实上，库尔贝也曾抱怨，波德莱尔的脸一天变
一个样。

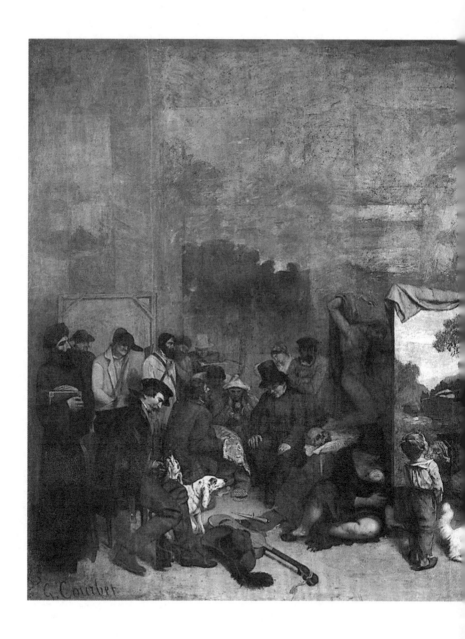

《画室》，1855年，库尔贝，奥赛博物馆

《画室》局部之一

　　然而，有了那位裹围巾的女士，这个组合就失败了。库尔贝后来称这对夫妇是"世俗的业余爱好者"，但是他用了巨大的友善去描绘她。很明显，她之所以出现在那里，是因为他喜欢她的样貌。画的左边也出现了同样的逻辑坍塌。在他画布旁边的地上坐着一个爱尔兰人，毫无疑问，他之所以会画这个极端贫困的形象，是出于社会学的考虑。因为在这个世界上最富有的国家里，还有数百万忍饥挨饿、衣衫褴褛的穷苦人，这没有逃过这双欧洲大陆的眼睛。在她身后的阴影深处，是几个受哲学启发而

创作的人物——一个牧师、一个妓女、一个掘墓人和一个商人，他们象征着对我们可怜人性的剥削。但是，在蒲鲁东这个人物的特质中，没有任何东西能够解释那位出现在画布最左边的犹太拉比，更不用说那个带着猎犬的猎人了。他们似乎令人愉快地独立于社会意识，就像"世俗的业余爱好者"。

168

当然，正是这种体系性的缺乏拯救了《画室》。这些人物七年来一直萦绕在库尔贝的心头，他们之所以出现在这里，有好几重原因。他们或曾令他悦目，或曾影响过他的人生，这都悄悄进入了他的潜意识。1855年，一位英国画家也在创作一幅类似的画，这就是福特·马多克斯·布朗（Ford Madox Brown）的《做

《做工》，19世纪五六十年代，福特·马多克斯·布朗，伯明翰艺术画廊

工》(*Work*)。布朗在画中引入了许多相同的要素：工人、乞丐、衣衫褴褛的孩子们、画家的哲学家朋友，甚至也有"世俗的业余爱好者"。但是，从布朗自己撰写的长篇描述中，我们了解到，整幅画都是从文学的角度构思的，而且可以被恰当地归为插图一类，是对托马斯·卡莱尔的《过去与现在》(*Past and Present*)的史诗般的图解。而在《画室》中，每个人物都是与视觉经验紧密相关的个人符号。将画中人物聚到一起的，不是蒲鲁东的哲学，而是图像智性的神秘运作。

看完这些形形色色的人物后，让我们回到画架旁的艺术家本人。库尔贝把自己画得清朗俊美，在自画像的历史上，这一次我们知道，他这么画是合理的。那是一个属于严酷的观察家的年代。他们中曾有几十人详细描述过库尔贝，并一致认可他的美貌。他个子高挑，皮肤呈橄榄色，还有一头黑色的长发和一双硕大的牛眼。他的朋友们惊讶地发现，他酷似年轻时的乔尔乔内，而画家本人也注意到了这一点，他将自己最好的自画像命名为"一幅威尼斯风格的习作"。他们还告诉他，他有一双像亚述王一样的眼睛。于是库尔贝体贴地蓄起了又长又尖的胡子，而他在《画室》中所纪念的，正是这段亚述时光。

他就像一匹获奖的种马一样不知羞耻地自得其乐。画完《画室》一年后，拿破仑三世的美术总管纽威克尔克伯爵邀他共进午餐。一封库尔贝写给布吕亚的长信描述了这一情节，这也由此成为艺术家该如何对待官员的一个范例。纽威克尔克伯爵

《画室》局部之二

170 握着他的双手，说要对他坦诚相待。他说库尔贝必须收敛自己
的作风，就像在浓烈的酒中掺些水，这样政府就会支持他。

"我答道，"库尔贝说，"我也是一个政府……我是我的画作
的唯一裁判。我又补充说，我不仅是个画家，还是一个人。我创
作艺术作品，不是为艺术而艺术，而是为了维护我的知性自由；
并且，在我所有的同代人中，只有我有能力把我的人格、我的社
会原原本本地翻译和呈现出来。"

对此，伯爵答道："库尔贝先生，你真是骄傲。"

"先生，我是全法国最骄傲的男人。"

我们必须牢记，他出身于乡野之间，从未体验过大都会生活

《画室》局部之三

中这种扑朔迷离的世故。他觉得没有理由隐藏自己的实力，也没有理由节制自己的笑声，或在发表意见、突然唱起歌来的时候三思而后行。他确实是布莱克心目中的理想人物，尽管两人谁也不会太在意对方的艺术。

　　一开始，库尔贝的绘画生涯相当成功。在1849年的沙龙展上，他获得一枚奖章，接下来的几年里，他的许多作品都被沙龙接受，但它们还是在学院派中间激起了一股日渐高涨的愤怒之潮。然后，他送往1855年巴黎世界博览会的所有作品都被拒绝了。库尔贝立刻租下蒙田大街一个种满紫丁香的花园，建起一个画廊，并展出了自己的四十三幅画作，其中包括几件尺幅巨大的作品。《画室》也位列其中，它完成于展出之前的几个月内，在这期间，库尔贝还忍受着黄疸病的间歇性发作。公众对此的反应，和他们对19世纪所有的伟大艺术作品做出的反应一样：他们哄堂大笑。直到二十年后的印象派展览，他们才再一次等到了这种开怀大笑的机会。但是，独自在画展中待了一个小时的德拉克洛瓦却被深深打动了。关于《画室》，他是这么说的："他们拒绝了这个时代最杰出的一件作品。"

　　当库尔贝展出这件杰作的时候，他已经三十六岁，从某种意义上来说，这是他职业生涯的巅峰。他继续梦想着、谈论着一些大尺幅的画作，想用它们来赞美民主制度，或装饰火车站。他还在另一幅大画上耗费了许多光阴，其中画的是一群醉醺醺的牧师正从会议上回来，他本想用它好好吓一吓欧仁妮皇后。但他

171

此后最好的作品，实际上都是些令感官感到愉悦的小画，它们大部分都是对物的赞美——水果、鲜花、海浪、闪闪发光的鲑鱼，以及一头金红色头发的女孩。1867年，他又举办了一次个展："我建立了一座大教堂……我震惊了全世界。"但这次展览并没引起多少评论，因为这时候，库尔贝的理论已经被接受了，而且，比起雷诺阿和莫奈，他的画的色调和肌理，更像老大师们的作品。

呜呼，这位感官的传道者，最后结局落得十分悲惨。他变得特别胖，而且比以往任何时候都更加张扬、自信。当局肯定早就伺机要除掉他，最后，他们真的找到了这样一个契机。巴黎旺多姆广场的纪念柱在1871年的骚乱中被毁掉了，库尔贝成了替罪羊，尽管这样的越轨行为确实挺符合他的性格，但这是不公正的。他被关进监狱，面临着当局提供的两个选择：要么赔偿重建的费用，要么被处以五年监禁。他逃到瑞士，过了一段短暂而悲惨的安宁日子。据说他在这段时期，每天要喝十二升葡萄酒，最后一命归西。

在1855年的展览手册中有一篇序言，库尔贝在其中阐明了自己的绘画目标，而且相比人们通常在此类情况下的发言，他写得更加简明扼要，也更合乎情理。他说，写实主义者的头衔，是强加给他的，就像浪漫主义的头衔被强加到19世纪30年代的艺术家身上一样。他总结道："知而后能，这是我的想法；创作鲜活的艺术，这是我的目标。"这是实事求是的陈述。他画他知道的东西——他熟悉的乡村，他的邻居，他的朋友——而且他

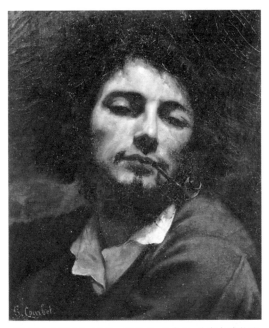

《抽烟斗的男人》, 1848—1849 年, 库尔贝, 法布尔博物馆

的艺术是鲜活的。但他也有浪漫主义的一面。奥斯卡·王尔德说:"爱自己,是一生浪漫的开始。"显然,每当库尔贝画他自己的时候,他的艺术的特性就变了。那些惊人的自画像,无论是《受伤的男人》,还是《抽烟斗的男人》,其中都没有任何写实性可言;在这些作品中,他就像乔尔乔内的信徒一样,是一位全心全意的浪漫主义者。《画室》除了其他方面之外,还是一首有关自我之爱的伟大诗篇。就像马拉美[1]和瓦莱里[2]会将诗歌灵

1　斯特芳·马拉美(Stéphane Mallarmé, 1842—1898),法国象征主义诗人、散文家,他举办的诗歌沙龙在法国文化界享有盛名。
2　保罗·瓦莱里(Paul Valéry, 1871—1945),法国象征主义诗人、作家,撰写了大量关于艺术、历史、文学、音乐的评论文章。

感本身作为创作的主题一样，库尔贝也将自己的绘画灵感作为他的杰作的主题。正是由于他的经历无比丰富，这幅画才如此伟大。

人们说，库尔贝的艺术是由他的手、眼和嗜好建构起来的，当我更加仔细地审视《画室》时，我才意识到，这种说法是多么具有误导性。法国评论家喜欢反复说，库尔贝画画，就像苹果树上长出苹果。这简直是一派胡言！即使是最草率的分析也能看出，这幅《画室》乃是强有力的智慧的结晶。

单拿中间这组人物来说：库尔贝将自己几乎描绘成侧面像，他的手臂向水平方向伸出，然后，他将这一僧侣式的僵硬与一系列环环相扣的矩形联系起来，这样，在他周围流动的人群中间，他似乎就成了一个稳定元素。不仅如此，画中的库尔贝还是一个造型元素，宛若来自波斯波利斯的浮雕。这种永恒的造型感，又因旁边同为侧面像的裸体模特而变得更加强烈。她那丰腴壮丽的轮廓，完美地衬托出了椅子和画布的纤细的几何形状。这不是植物自动生长出来的果实，而是一项严格忠于艺术传统的成果。

就连他的对手也承认，库尔贝曾研究过老大师们的作品，并且颇有成效。他曾说过，他在艺术中获得的第一次启示，是看到伦勃朗的《夜巡》(*The Night Watch*)，这幅画确实很像库尔贝自己的作品，带有一种不过分挑剔的趣味，是少有的几幅伟大画作之一。他一生都在持续模仿伦勃朗。但是，他的艺术

教育的主要来源是西班牙学派，他在路易-菲利普画廊中看过他们的作品。在《画室》中，那位戴围巾的女子似乎来自塞维利亚学派，那位紧接着出现在他的画布后面、被吊起的神秘男子，是里贝拉[1]画中那备受折磨的圣徒之一。这个巨大的房间，充满了委拉斯开兹的回响，它回荡于那个猎人和他的猎犬那里，在那个乞丐身上，以及来自《宫娥》和《纺织女工》(*Hilanderas*)的整个空间感中。但是，由于库尔贝从未去过西班牙，他只是从版画中了解到这些杰作，所以他的色调更加温暖，而且更接近里贝拉。里贝拉收藏在卢浮宫的《畸足男孩》(*Club-footed Boy*)，曾对法国19世纪的绘画产生过决定性的影响。委拉斯开兹的原作中特有的那种冰冷的疏离感，恐怕会让库尔贝感到失望。

175

　　库尔贝的知识也不局限于绘画。《画室》完成于巴尔扎克和福楼拜的间隔之间，它似乎沟通了他们笔下的两个世界：巴尔扎克在左，福楼拜在右。这也证实了库尔贝的自夸。在他的同代人中，只有他才能将绘画艺术与那个时代的社会现实结合起来。挂在卢浮宫现在的位置上，《画室》似乎成了法国历史这出伟大戏剧的最后一幕，它始自雅克-路易·大卫的《荷拉斯兄弟之誓》(*Oath of the Horatii*)，那是法国大革命最早的宣言，中间历经格罗男爵笔下的拿破仑式的历险，最后在席里柯的《梅杜萨之筏》(*Raft of the Medusa*)中达到高潮。英雄壮举的时代

1　胡塞佩·德·里贝拉(Jusepe de Ribera, 1591—1652)，西班牙画家，但因居住在意大利，其主要作品全部创作于意大利。

《畸足男孩》，1642年，胡塞佩·德·里贝拉，卢浮宫

已经终结，但是，当库尔贝那强有力的绘画之手将这些人物从阴影中再次召回时，我们就会知道，法兰西依旧主导着人们的精神生活。

《梅杜萨之筏》，1818—1819年，席里柯，卢浮宫

《神秘的基督降生》(*The Nativity*)，作者亚历山德罗·菲利佩皮 (Alessandro Filipepi)，即波提切利 (Botticelli，约1445—1510)，布面油画，长108.6厘米，宽74.9厘米。如画中铭文所示，此画完成于1500年末。尽管无法证明这幅画和萨伏那洛拉的死之间有任何直接的关联，但它非常接近萨伏那洛拉某些布道的精神，尤其是他在1493年发表的有关"耶稣降生"的布道。这幅画结合了两种图像志传统：一种是拜占庭传统，根据这一图像志，"基督降生"发生在一个山洞里；另一种则是15世纪早期的传统，受圣彼济达的灵视的影响，画中的基督圣婴奇迹般地出现在跪着的圣母形象面前。

1800年，这幅画被威廉·扬·奥特利从罗马的阿尔多布兰蒂尼庄园买走。经历几次易手之后，1851年，它被威廉·福特·梅特兰买下，并于1857年在曼彻斯特展出。1878年，梅特兰售出这幅画，画作后被移藏至英国国家美术馆。

第十五章

波提切利
《神秘的基督降生》

描绘基督诞生的画作，在人们的印象中，通常像一张令人感到舒服的圣诞贺卡。波提切利的这幅画却正好相反。它所记录的，是一次心灵的挣扎，一个朝圣者的天路历程，其间的痛苦被铭记于心。

画中的人间场景，充满了对角线的激烈交汇。道路和岩石构成的墙壁粗暴地蜿蜒、曲折，它们的激烈运动，直到遇到前景中的三个人物，才稍微有所缓和。这三个人物身上飘浮的卷轴告诉我们，他们是些良善之人，正在接受天使的告慰。他们棱角分明的姿态向上攀升，方向正好与他们站立的那块土地相反。在洞穴的边缘处，岩石断裂留下的痕迹就像侵略军的长矛。洞穴内的设计有许多危险的锋利之处，就像来自某种复杂的机器，一旦我们无法掌控它，就会给我们带来痛苦，最锋利的地方几乎触及圣母的眉梢。

但是，洞穴顶上的节奏完全变了。有棱有角带来的烦恼中止了，而它们的中止又因一圈树梢的出现而显得不那么唐突。然后，在冬日清冽的天空下，在金色穹顶的覆盖中，出现了一小圈天使，他们那心醉神迷的动作完全摆脱了人类冲突的不和谐。他们是如此轻盈、如此自由，以至于在心灵之眼中，他们仍旧是最纯洁的天堂至福的表达。

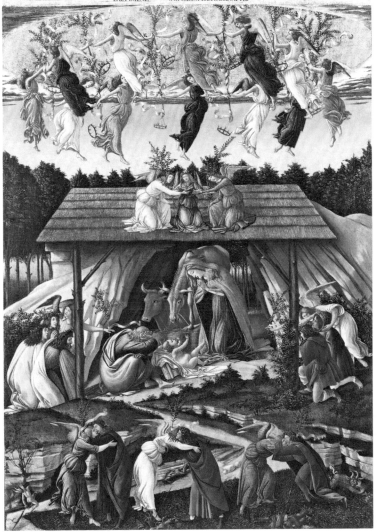

《神秘的基督降生》，1500年，波提切利，英国国家美术馆

我看到

在你们的庆典上诸天也一同欢笑：

我的心融进你们的欢宴，

我的头顶自有它的花冠，

你们的幸福满盈，我有——

我有全然的体验。[1]

179

　　《神秘的基督降生》不是那种仅凭眼睛就能欣赏的画。在最好的层面上，它是一幅具有文学意味的作品，只有当我们了解有关画家及其时代的一切之后，我们才能读懂它，才能慢慢解开它的谜底。画中甚至还刻有一段很长的铭文，这也是画面整体的组成部分。铭文由希腊语的大写字母写就，虽然波提切利不太可能懂希腊语，但这显然是他亲手画的。这也是他唯一一次在一幅画上签名，毫无疑问，此画于他而言有着一种特殊的重要性。

　　"我，桑德罗，画了此画，"他写道，"时间是1500年末，此时意大利正处于水深火热之中。"他接着陈述道，过了圣约翰所预言的那段时间之后，魔鬼将被镣铐锁住，"我们会看到他被践踏，就像画中描绘的那样"。事实上，我们在画中并没有看到这些。这里有四个小恶魔，皆被长矛刺穿，钉在地上；而且波提切利对《启示录》的两处引用也是错误的，但铭文的大体意思很清楚。我们不禁要问，这位画出了像《春》和《维纳斯的诞生》这种作品的画家，为什么会形成这样一种末日心境？

　　即使在波提切利的早期作品中，使他区别于同时代的其他
艺术家的，就是他的精神上的紧张性。当他的同侪们热衷于对身
体运动的再现时，他总是醉心于灵魂的张力。但是，这种虔诚的
倾向，又因一种近乎病态的对身体美的渴求而复杂化了。美第
奇家族圈子里的人文主义哲学家们曾劝他说，奥林匹斯山上的
居住者，乃至异教魔女维纳斯夫人，也能够被用来象征基督教的
美德。我们可以想见，波提切利是多么欣然地接受了他们精心
捏造的论点。但他多么不像一个异教徒！没有比他画中的神祇
更不像古代众神的了，他笔下的神总是焦虑不安的，而古代众神
则是漫不经心、魁梧丰满，像水果一样的形象。曾向波提切利订
购了《维纳斯的诞生》的赞助人洛伦佐·美第奇在15世纪90年
代早期，又委托他制作一件完全不同的作品，即为卷帙浩繁的但
丁诗集配上系列插图。

　　在15世纪的佛罗伦萨，人们研究但丁的热情，就像5世纪的
希腊人研究荷马那样高涨。这两个时代也最为相似，这两种研
究都是为了得到知识、教益，以及宗教信仰的指引。为了完成这
项任务，波提切利付出了多年努力，这一定对他的心灵产生了深
刻的影响。在这些手稿中，有一百多件幸存下来。正是在这些
但丁素描中，人们首次发现了他后期作品中所特有的那种无实
质的轻盈。它们是西方艺术中最具东方韵味的作品。这种效果
是通过纯粹的轮廓达到的，它们飘浮着，跳跃着，像13世纪《源
氏物语》中的插图一样，完全无视物质实体。波提切利曾是公认

180

《维纳斯的诞生》，约1485年，波提切利，乌菲齐美术馆

波提切利绘制的《神曲》插图，约1485年

的透视法大师，这项来之不易的技艺在这里也被放弃了，人物星星点点地分布在纸页上，就像圣洁的象征文字。

在《神秘的基督降生》中，一些东方特质幸存了下来。但是，相比古印度阿旃陀或赫拉贾石窟的装饰，它的构图是多么复杂，它所传递的信息又是多么迫切！这番爱与喜乐的景象，不像在佛教绘画中那样，通过平和的静观就能实现；在《神秘的基督降生》中，这种景象，只能通过亲身遭遇灾难才能得到。

波提切利在15世纪90年代所遭遇的一切，放到任何一个精神比他更强大的人身上，也会令其伤痕累累。他的赞助人和密友洛伦佐·美第奇是萨伏那洛拉修士的死敌。然而，波提切

利的兄弟西蒙虽然和他同住，却是萨伏那洛拉修士不折不扣的
追随者。而且，当那高亢的、挥之不去的宗教之音，使佛罗伦萨
人陷入歇斯底里的癫狂时，波提切利无疑也被这种力量打动了。
1497年，他的赞助人被流放；1498年，萨伏那洛拉修士的尸体在
领主广场的火刑中化为灰烬。此时，入侵的法兰西军队正威胁
着意大利每一个城邦的安宁。到了1500年，意大利的麻烦已经
是实实在在的了，最现实的欧洲人都在寻找救世主，尽管他们寻
找的断然不是耶稣基督。但另一方面，真正的麻烦也确实少了。
波提切利在铭文中两次提及的世界末日令我们想起，就在五百
年前，世间还爆发了对于世界毁灭的恐惧。这种恐惧在五百年
前就折磨着人们的心灵，但直到今天，在2000年马上就要来临
之际，我们也还没有彻底摆脱它。在波提切利的《神秘的基督
降生》中，在那个至福的清晨来临之前，一定经历了极端黑暗的
前夜。

183

　　从许多方面来看，《神秘的基督降生》都是一件充满古风的
作品。波提切利接受了萨伏那洛拉修士对写实主义的责难。他
像拜占庭画家那样，把圣母和圣子画得比旁边的人物都要大。他
无意创造一种深度幻觉：他把茅草屋放在整个场景的中央，使其
以正面面向观者。前景中的人物，具有一种同样的古风式的扁平
性，似乎要是把他们再现得太立体，就会引入一种过于强烈的现
世意味。但是，这种顾虑不需要延伸到天堂之中，那里的天使完
全不是古风的。罗斯金称他们是纯正的希腊式的，而事实上，他

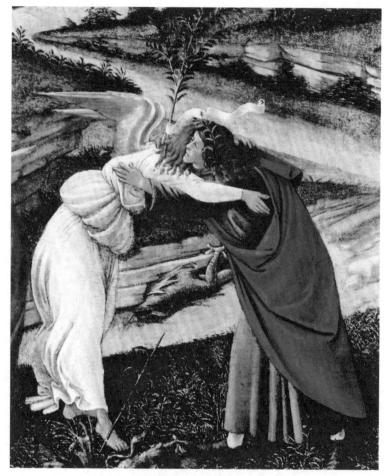

《神秘的基督降生》局部之一

们那飘动的衣饰和复古的头像，确实来源于4世纪的酒神巴克斯的女祭司。但罗斯金同时又称他们是"无面的"，这意味着他不愿再看他们的脸，因为他们已经不再漂亮可人了。在绘制但丁插图时，波提切利还坚信，为那些受到上帝赐福的灵魂赋予肉身之美是得当的；但到了后来，萨伏那洛拉修士的清教徒主义，使他完全放弃了形体之美。然而，他还是没能彻底摆脱敏锐观察的习惯——正是以此为基础，他才获得了惊人的绘画能力——画中人物那纤细的胳膊，是画家带着绘画的愉快完成的。但是，那被衣饰遮盖起来的身体，却像拜占庭艺术中的一切元素一样，具有天使般的非物质性。这是绘画中最不肉感的舞蹈。如果我们想要加入其中，就只能通过我们的精神。当我们随着圆圈舞动，摇曳在由天使的裙摆和翅膀交替带来的气流涌动中，驻足在王冠和棕榈树叶的迷人图案之前时，我们或许可以想象，我们业已堕落的感官，尚且还能听到万物初始时的天堂之音。但是，就其所有的古风主义，以及其对物质实体的弃绝而言，《神秘的基督降生》不仅仅是一件"珍贵的"作品。相反，这是一幅强劲有力的画：构图有力，色彩庄严，用笔强健。在最近的一次清洗之前，它的表面覆盖着一种像挂毯一样的统一色调，这部分地掩盖了它的力量。但是现在，色彩之间的相互作用更加强化了构图的活力。

　　在前景中，酒红色的衣饰与苔藓绿形成互补；画面右边，牧羊人们呈现出一种灰色和棕色的微妙对比，又因整幅画中最耀眼的白色天使而变得生机勃勃。左边前来朝拜的三位国王，虽然

184

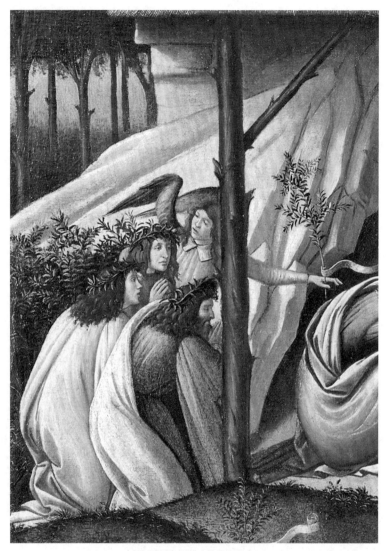

《神秘的基督降生》局部之二

被清教徒式地剥夺了象征王位的服饰,却被允许使用更加喜庆的颜色。画中天使的翅膀,也用了一种柔软的、彩虹般的粉色。但是画面中央的色彩调和是极为肃穆的,它包括岩石和驴子的灰色,以及圣母斗篷的冷蓝色,这让我们想到,在接近圣山之巅处,空气过于纯净,以至于人类无法呼吸。

画面清洗之后,人间与天堂的对比也更加明显。眼下我们才意识到,冬日的天空是多么清澈、寒冷,而且我必须承认,我从未注意到那些小小的云朵,它们就像德国画家阿尔特多费笔下的那些云,是宝石样的,镶嵌在金色穹顶的周边。这幅画的前景比我预想的要丰富得多。那三组人像开始变得越来越重要,我不禁开始思考他们的含义。这些头戴橄榄枝冠的殉道者,有可能是对萨伏那洛拉及其两个同伴的隐晦象征吗?或者,更有可能的是,他们象征着所有那些经历过巨大苦难的人们?画中的人物向彼此伸开臂膀,他们的头碰在一起,身体却彼此分离。无论情况是哪一种,他们在视觉上都相当于那些受到祝福的灵魂在天堂的重逢,这是《神曲》的《天堂篇》给我们的奖赏。

《神秘的基督降生》是波提切利第一件传到英国的作品,当它于1871年在皇家美术学院展出的时候,它似乎肯定了正处于第二阶段,即诗意阶段的前拉斐尔派的精神。这些天使对伯恩-琼斯[1]产生的影响已经足够明显,尽管他跟波提切利的图像底下所潜在的那种紧张和挣扎,还相距甚远。但是对罗斯金来说,这

1 爱德华·伯恩-琼斯(Edward Burne-Jones, 1833—1898),英国艺术家。

种潜在的歇斯底里，是这幅画令人疯狂的另一个原因，它点燃了他最难以忘怀的一次幻象："想象一下，路德大门山上方的天空突然变成了蓝色，而不是黑色，一支由十二位银色翅膀、金色羽毛的天使构成的队伍，飞落在铁路桥的檐口，就像一群鸽子飞落在威尼斯圣马可大教堂的檐口上一样。他们邀请底下热切的商

《基督向母亲告别》，1520 年，阿尔特多费，英国国家美术馆

务人士，在世界上自认为最繁华的都市的中心，和他们一起花上
五分钟的时间唱一首像《圣经·诗篇》第103篇这样的赞美诗：　186
'我的心哪，你要称颂耶和华，凡在我里面的（现在到了人们表达
他们最深藏的情感的时刻），也要称颂他的圣名！我的心哪，你
要称颂耶和华，不可忘记他的一切恩惠。'仅仅经过这样的暗示，

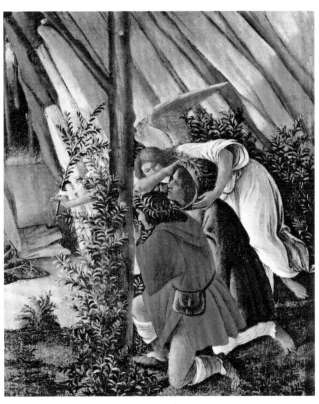

《神秘的基督降生》局部之三

你是否就已经对这种想法感到震惊，以至于我现在朗读这些文字，似乎都是亵渎神灵的。"

三十多年前，我在罗斯金的《鹰巢》（*The Eagle's Nest*）中读到这段话，自此之后，每当我看到波提切利的《神秘的基督降生》，它就会盘旋在我的脑海之中。这种类型的绘画反应，在当年被认为是不可接受的。但它真的不符合波提切利的原意吗？当这个问题在我心中成形的时候，我开始反思艺术史那摇摇欲坠的根基。在列奥纳多·达·芬奇的时代之前，我们几乎没有证据表明，画家到底是如何看待他们的艺术的。一些学者认为，他们只不过是工匠，他们所有的想法，都来自他们那博学多才的赞助人。另一些学者则认为，他们能够掌握哪怕最复杂的哲学体系，并能将其表达在他们的作品中。我不知道哪一种说法更接近真相。但我相当确信，波提切利是一个极具智识的人，他将这种智识既用到他的绘画主题上，也用到这些主题的构图中。比如，现今收藏在佛罗伦萨诸圣教堂的《圣奥古斯丁》（*St Augustine*），就建立在他对《忏悔录》的深刻思考之上。在《神秘的基督降生》中，每一个动作都有其深意。只有当我们将自己沉浸在他那个时代的思想和图像之中时，这些含义才会变得显明。

187

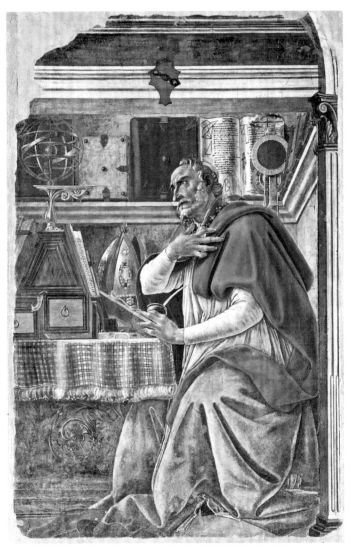

《圣奥古斯丁》，1480年，波提切利，佛罗伦萨诸圣教堂

《自画像》(*Self-Portrait*)，作者伦勃朗 (Rembrandt, 1606—1669)，布面油画，长394厘米，宽114.3厘米。此画大约完成于1663年。1750年，它归巴黎的万斯伯爵所有，并于1761年2月在巴黎售出。1781年，它进入布鲁塞尔的轩尼斯收藏，并于1828年在达诺特拍卖会上售出。之后，它由布坎南和尼文惠伊斯进口到英国，并于1836年被卖给了兰斯当侯爵。1888年，它被艾弗伯爵买走。1927年，遵照伯爵的遗嘱，这幅画入藏肯伍德宫。

伦勃朗
《自画像》

我们是多么熟悉这张脸，远胜于我们对自己或友人面容的熟悉。面对一张如此坦率而深富同情心的面庞，我们无法选出那些最为重要且令人难以忘怀的元素。至于每一道皱纹的确切形状和色调是如何与其背后的人生经历相关联的，我们也无从知晓。通常，如果不是找到一些借口，或是经过一番想要的修饰，我们几乎无法接受自己本来的面目。伦勃朗的自画像是有史以来留给后世的最伟大的自传。当我在肯伍德宫看到这幅高贵的画作时，我首先想到的，是囚禁在这张饱经风霜的面容之后的那个灵魂。或许，伟大的肖像画总是如此。肖像画所记录的主要是个休的灵魂。画家必须将他的全部精力集中于这一阐释行为，至于构图的巧妙，当画家再现好几个人物时，它或许会首先引起我们的关注，但是当我们被一个单独的头像所吸引时，构图就被遗忘了。

肖像画看似结构简单，但实际上非常具有欺骗性。任何一位画家都知道，在绘画科学中最费劲的难题，就是为人物发明一种看起来既自然又威严，既稳定又充满活力的姿势。最简单的姿势，就像最简单的曲调，往往源于最神奇的发现。《蒙娜丽莎》中那双交叉叠放的手，或提香《戴手套的男子》（*L'Homme au gant*）中那只戴手套的手，在它们被画家画出之后，几个世纪以来，一

《自画像》, 17世纪60年代, 伦勃朗, 肯伍德宫

《戴手套的男子》,约1520年,提香,卢浮宫

直为后世的画家们提供着方便的母题。职业肖像画家迫于无奈,只能处心积虑地使用各种花招。比如,雷诺兹会按照米开朗琪罗画中的女先知的姿势,来安排他的模特。那些能被安格尔选中的模特,也必须能够摆出希腊罗马雕塑中的姿势。伦勃朗自己则会记录下一切有可能对他有帮助的肖像画,即便是那些风格与他最不相似的作品,他也不会放过。他曾十分精湛地临摹过莫卧儿细密画,也曾粗略地勾勒过罗马胸像的速写。在一次拍卖会上,拉斐尔的《卡斯蒂廖内》(Castiglione)被他记录下来,后来以此为基础,他画了那幅现今收藏在英国国家美术馆的自画像。

189

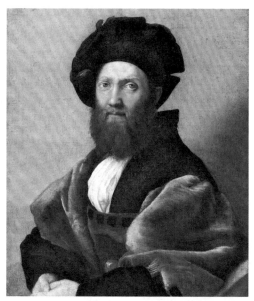

《卡斯蒂廖内》，约1514—1515年，拉斐尔，卢浮宫

　　在绘画科学中的长期训练，使肯伍德宫的这幅肖像画成为一件构图方面的杰作。有那么一瞬间，我打算将目光从他的面部收回，转而欣赏整幅画的布局和落笔的技巧。这幅画是巨大的，支配性的，显然让人无法不注意到它的存在，而这种效果，是通过每一个形式中都具有的一种几何简洁性而实现的。当伦勃朗创作这幅《自画像》的时候——一定是在17世纪60年代——他早已放弃了他在事业如日中天的时候所采用的那种圆润的巴洛克形状，它们就像维多利亚风格的餐边柜，曾影响了《夜巡》的效果。现在，他开始以立方体和三角形为基础，逐步建立他的构

图，就像文艺复兴时期的伟大画家们所做的那样。这非常类似塞尚所经历的发展过程。在这个名字进入我的脑海之际，我抬头看向伦勃朗头上所戴的白色帽子。通过观察，我发现它与塞尚静物画中的餐巾，无论在笔触还是在结构上，都出奇地相似，这大大增加了我从画中得到的愉悦。它对各个平面之间的相互联系有着同样清楚的理解，并用同样可爱、直率的笔触将其表达了出来。塞尚只为自己而画，而这一次，伦勃朗亦然。此时，他已离群索居、身无分文，但也获得了自由；所以他能够用一种极

《夜巡》，1642年，伦勃朗，荷兰国立博物馆

《静物与窗帘》，约1898年，塞尚，艾尔米塔什博物馆

富表现性的几何图形，几笔就把他左手中的刷子和调色板暗示了出来，这种画法非常接近我们的现代绘画，而与17世纪中叶那种精心打磨的荷兰风格相去甚远。具有同样特征的，还有他在墙上画下的两个巨型圆弧，它们被用来取代传统肖像画中卷起的窗帘和檐口。这两个圆弧就像流浪汉在门柱上留下的神秘符号，比任何写实主义都更生动地传达出了他们的信息，而且还平添了一丝神秘的暗示。

　　虽然此画的构图有许多值得欣赏的地方，但我还是很快回到了人物的头部。伦勃朗常常会让肖像的头部从黑暗中毫无支

190

撑地浮现出来，这幅画也是这样。但即便如此，这也将是一幅伟大的作品。所有艺术家都有某种令自己沉迷其中而不可自拔的核心体验，以此为中心，他们的作品才得以成形。对伦勃朗来说，这就是面容。面容对于伦勃朗的意义，就像太阳之于梵高，海浪之于透纳，天空之于康斯特布尔；它们是"尺度的标准，情感的器官"，是包罗万象的宇宙的缩影。当他还是一个二十二岁的年轻人的时候，虽然他的绘画主题还是粗野的，或是从别处学来的，但他以父母为题材的油画和蚀刻版画则是微妙而精湛的。而且，他从一开始就画自己。

17世纪20年代留下的大量油画、素描和版画向我们表明，这位莱顿大学的青年硬汉学生，根本无意于掩盖他那小老百姓般粗俗的鼻子和那张易怒好斗的嘴。是什么样的机缘巧合，让他开始创作这组惊人的自画像？不仅在17世纪，甚至在整个艺术史上，我们也找不出一件类似的作品。在这一时期，我们还不能说，这是基于一种自我认识的愿望，因为这幅早期自画像中的年轻人，显然还不是自省的类型。这也不太可能只是因为缺少模特，尽管对于一位渴望自学的青年人来说，确实没有比自己更方便的模特。但毫无疑问，这里满溢着一种极度的自负，虽然许多年轻艺术家都是如此。对于这批早期自画像，最有效的解释或许来自伦勃朗的第一个严肃批评家，即荷兰鉴赏家康斯坦丁·惠更斯（Constantijn Huygens）。他说伦勃朗的独特魅力，在于他的表达的生动活泼（affectuum vivacitate）。年轻的

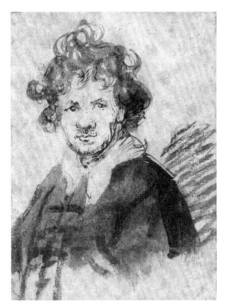

《自画像》，1628—1629 年，伦勃朗

伦勃朗——他此时只有二十五岁——决心要为人类的各种情
感赋予可见的形式；而起初，这不过意味着扮出各种鬼脸。他
画自己，是因为他能在脸上扮出他想要的各种表情，并能以此
来研究他所熟悉的，自己那因大笑、愤怒或惊奇而变形的面部
结构。

　　但是，他在朝着什么做这些表情呢？一个人要大笑或怒视，
必须要对着某样东西。答案是，伦勃朗在对着上流文雅社会做这
些鬼脸。他早期的传记作家们都曾抱怨，用他们的话来说就是，
"他时常出没于下层社会"，以及"总是不愿跟对的人交朋友"。

在他早期的自画像中，最能说明问题的是一幅1630年的铜版画。在这幅画中，他按照自己最喜爱的题材，把自己描绘成了一个头发蓬乱、满脸胡须的乞丐，正在冲着这个即将吞噬他的繁华世界咆哮。从某种意义上来说，"吞噬"是一个错误的词。从1632年到1642年，伦勃朗在事业上如鱼得水，春风得意。他的雇主都是些有钱人，他们慎重求稳，总是身着黑衣，戴着僵硬拘谨的白色亚麻领子，伦勃朗对此感到厌倦。他自己的穿着总是精致花哨。他为他那面带微笑、露出牙缝的太太萨斯基亚裹上绫罗绸缎，用皮草和甲胄为自己乔装打扮。但这都没用。他无法掩盖他的鼻子。它就在那里，这个宽阔的、球根状的事实，等这个热情洋溢的假扮时代结束，就准备重申自己的存在。这个时代在1650年左右逐渐落下帷幕，华盛顿国家美术馆的韦德纳收藏中有一件作品，落款就是1650年，也正是在这幅画中，我们第一次感受到，伦勃朗自画像的创作动机变了。他仍旧身着带有金色条带的华服，但在那张悲伤的脸上，一切伪装的企图都被放弃了。那个快活的酒徒再也不见，那个扮鬼脸的反叛者也一去不复返。他再也不需要扮鬼脸了：岁月和人世间的种种奇观，已经为他打造了一副面庞。

不知不觉中，他开始认识到，如果他想更深入地洞察人类的性格，就必须从对自己的审查开始，就像托尔斯泰、陀思妥耶夫斯基、普鲁斯特和司汤达所做的那样。这个过程，包含了疏离与介入这两种态度之间的最微妙的互动。为了消除那种自我保护

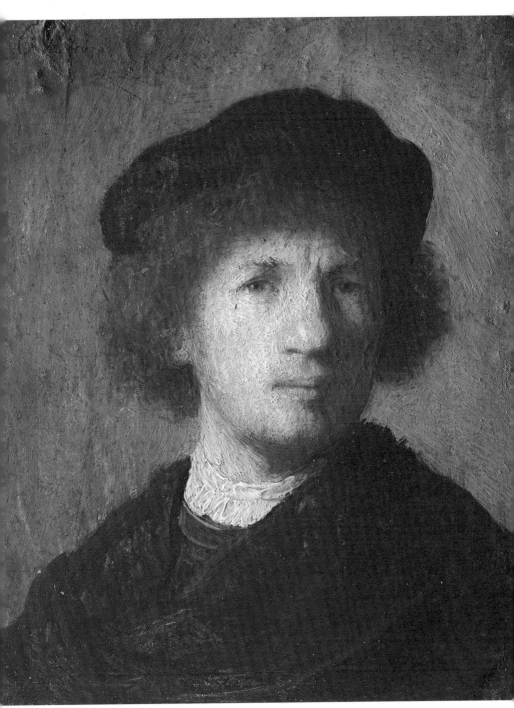

《自画像》，1630年，伦勃朗，瑞典国家博物馆

《萨斯基亚》，约17世纪30年代，伦勃朗，华盛顿国家美术馆

《自画像》, 1650年, 伦勃朗, 华盛顿国家美术馆

的虚荣心——它常常会令许多自画像显得滑稽可笑——画家必须在某一个点上忘掉自己, 全心投入到绘画方法的问题中。到1650年, 伦勃朗谦逊地认识到, 他日渐衰老的脸上那松弛的眼袋乃是虚弱和失望的表征; 但是, 在他的画笔接近画布的那一刻, 他全然忘记了一切, 只记得如何准确地呈现脸上真实的色彩和色调。接下来, 当他后退几步以静观他的成果时, 他一定能够看出, 这种对于绘画的痴迷, 已经使他多么远离传统的英雄主义。在这样一个点上, 我们大部分人都会忍不住想要将这两个过程重叠在一起; 我们会想轻轻地涂掉左眼睑上的那点紫红色。但

是伦勃朗从未有过这样的念头。他认为没有任何理由要把自己描绘得比他的邻人更好或更英俊，毕竟我主耶稣的门徒也就是这样的老百姓。

这种病人式的自我审查花费了他数年光阴。意大利艺术史学家巴尔迪努奇（Baldinucci）是伦勃朗最早的传记作家之一，他在著作中告诉我们，伦勃朗画中模特数量的减少，乃是因为他要求模特久坐的次数太多，而这一点，也在他后期肖像画的技巧中得到了印证。画的表面覆盖着一层层的薄涂、刮擦和上光，这些绘画制作中已知的每一道手法，都用画刷或调色刀细细涂抹好，在上一道程序完全干燥之后，才开始涂下一层。我们无须再问为什么伦勃朗只能被迫画自己了；真正令人惊奇的，是他竟然找到了其他愿意为他当模特的人，更别说还是两次了，就像那位耐心的、上了年纪的美人玛格丽特·特里普。现在，她的两幅肖像画都收藏在伦敦的英国国家美术馆中，其中一幅描绘了她的公众形象，另一幅则是她的私人肖像画，人们还可以将两者好好比较一番。

伦勃朗的每一幅肖像画都使我们相信它们是绝对真实的，但它们彼此之间还是存在着惊人的差异。在一年的时间里，眼看着他的面庞凹陷下去，然后又再次圆润起来；脸上先是覆满皱纹，然后皱纹逐渐褪去，最后又以更深的沟壑返回。这两张自画像，分别位于普罗旺斯艾克斯的格拉内美术馆和德·布鲁因收藏中。即使我们假设它们是伦勃朗在病中完成的，这种差异还是

《玛格丽特·德·格尔，雅各·特里普太太》，约1661年，伦勃朗，英国国家美术馆

证明了，最忠实的自画像也是对画家心境的表达。肯伍德宫的这幅自画像是伦勃朗晚期作品中最放松的一件。他看起来不像平常那么忧心，身材也更富态一些；这种放松，在技法层面上也很明显，与埃尔斯米尔收藏中的那幅自画像所展现出来的无情的自我解剖相比，肯伍德宫的这幅几乎是件随性之作。在其前额处，明暗之间的转换悠扬而轻松，但在左边，注意力开始变得更加集中，颜料的涂抹也变得更加厚重，那些最深的皱纹，是他用磨尖的刷头在画布上画出来的。这个尖头还在左眼周围涂涂刮刮，就像一支巨大的蚀刻针（etching-needle），也被用来表示他的胡子，那潦草的笔触就像一个畅快淋漓的签名。画中的每一笔，都既是所见之物的精确等价物，又是记录伦勃朗性格的地震仪。

　　与这个系列中的其他作品相比，肯伍德宫的这幅肖像，都更像是以鼻子为中心生长出来的，那是一片由红色颜料构成的色斑。它是如此不知羞耻，以至于它在令人捧腹大笑的同时，丝毫不会减损人们的敬畏之情，因为人们惊叹于这种从经验到艺术的神奇转化。这个红鼻子也令我相形见绌。我突然认识到我的道德的浅薄，我的同情心的狭隘，以及我的职业的微不足道。伦勃朗天资卓越，他的谦逊提醒着艺术史家们，让他们闭上嘴巴。

197